怀仁集王羲之圣教序

单字放大本全彩版

墨点字帖 编写

长江出版传媒 湖北美术出版社

图书在版编目（CIP）数据

怀仁集王羲之圣教序 / 墨点字帖编写．
—武汉：湖北美术出版社，2017.4（2019.3 重印）
（单字放大本：全彩版）
ISBN 978-7-5394-9022-9

Ⅰ．①怀…

Ⅱ．①墨…

Ⅲ．①行书—碑帖—中国—东晋时代

Ⅳ．① J292.23

中国版本图书馆 CIP 数据核字（2017）第 006444 号

责任编辑：熊　晶
技术编辑：范　晶

策划编辑：墨点字帖
封面设计：墨点字帖

怀仁集王羲之圣教序　　　　　© 墨点字帖　编写

出版发行：长江出版传媒　湖北美术出版社
地　　址：武汉市洪山区雄楚大道 268 号 B 座
邮　　编：430070
电　　话：（027）87391256　　87679564
网　　址：http://www.hbapress.com.cn
E - mail：hbapress@vip.sina.com
印　　刷：武汉精一佳印刷有限公司
开　　本：787mm×1092mm　　1/8
印　　张：10
版　　次：2017 年 4 月第 1 版　　2019 年 3 月第 4 次印刷
定　　价：35.00 元

前　　言

中国书法是汉字的书写艺术，也是一门非常强调技法训练的传统艺术，需要正确的指导和持之以恒的练习。临习经典法帖，既是学习书法的捷径，也是深入传统的不二法门。

我们编写的此套《单字放大本》，旨在帮助书法爱好者规范、便捷地学习经典碑帖。本套图书从经典碑帖中精选有代表性的原字加以放大，展示细节，使读者可以充分揣摩和领会碑帖中的笔意和使转。书中首先对基本笔法加以图解以及基本笔画巩固练习，随后将例字按结构规律分类排列。通过对本书的学习，可让学书者由浅入深，渐入佳境。同时书后还附有精心选编的集字作品，可为读者由单字临习到作品创作架起一座坚实的桥梁。

本册从北宋精拓本《怀仁集王羲之圣教序》中选字放大。

《怀仁集王羲之圣教序》，全称《唐释怀仁集晋右将军王羲之书大唐三藏圣教序并记》，于唐高宗咸亨三年（672）立于长安大慈恩寺。碑文包括太宗序、敕答、太子记以及太宗、太子笺答、玄奘所译《心经》等5部分，由僧人怀仁从王羲之行书遗墨中集字而成。碑通高350厘米，宽108厘米，计30行，满行83至88字不等。因碑首刻有七佛像，又名《七佛圣教序》，现藏于西安碑林。

《怀仁集王羲之圣教序》虽为集字，但由于王羲之传世作品少见，加之怀仁功力精湛，使此作佳字荟萃，排布有法，不失王羲之"端庄杂流丽，刚健含婀娜"的书风韵致。清王澍曾评价："《兰亭》《圣教》，行书之宗。千百年来，十重铁围，无有一人能打碎也。"故《怀仁集圣教序》为历代书家所重，是学习王氏行书的首选范本。

目　　录

一、《怀仁集王羲之圣教序》基本笔法详解

　　《怀仁集王羲之圣教序》平和简静，遒劲自然，是王羲之集字行书中经典的代表作之一，也是临习王氏行书不可或缺的入门法帖。我们从基本笔画入手，介绍其基本笔法及其变化规律，以利于初学者学习。

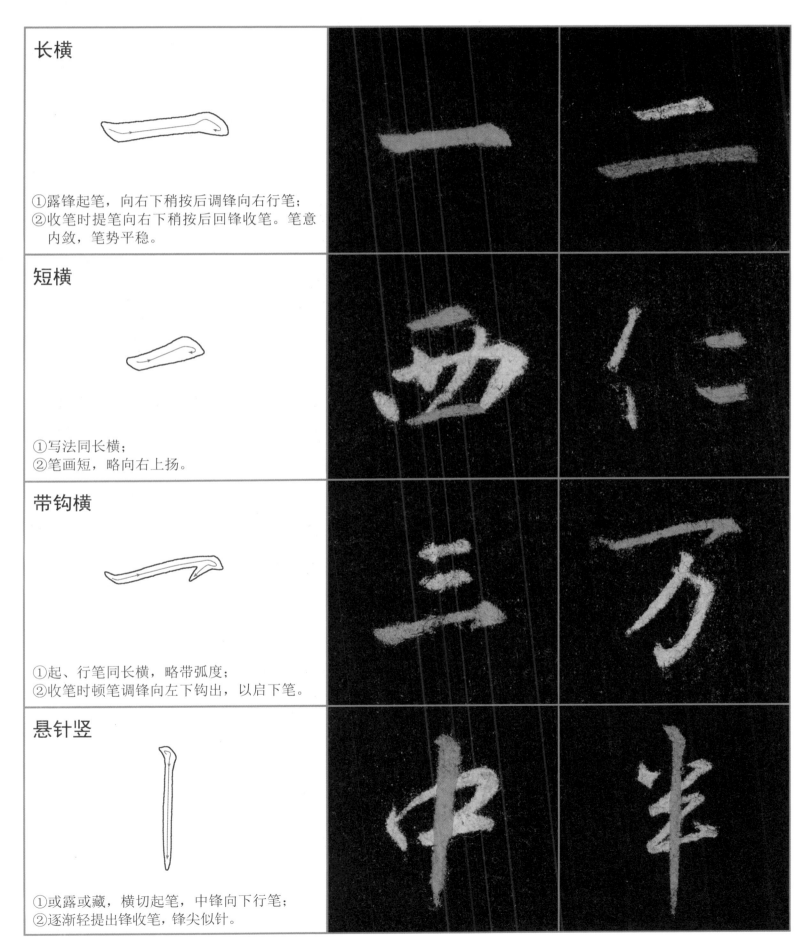

长横		
①露锋起笔，向右下稍按后调锋向右行笔； ②收笔时提笔向右下稍按后回锋收笔。笔意内敛，笔势平稳。		
短横		
①写法同长横； ②笔画短，略向右上扬。		
带钩横		
①起、行笔同长横，略带弧度； ②收笔时顿笔调锋向左下钩出，以启下笔。		
悬针竖		
①或露或藏，横切起笔，中锋向下行笔； ②逐渐轻提出锋收笔，锋尖似针。		

垂露竖		
①起笔同悬针竖； ②至末端顿笔调锋向上回锋收笔，圆浑似露珠状。	帝	門
带钩竖		
①起笔同竖； ②至钩处顿笔调锋向左出锋收笔，钩略平，短小锐利。	上	若
斜撇		
①藏锋或露锋斜切起笔，顿笔调锋向左下取弧势行笔，逐渐轻提出锋收笔； ②注意笔力沉稳，力送锋尖。	會	舍
平撇		
①写法同斜撇； ②笔势较平，行笔短促。	浮	斯
竖撇		
①藏锋起笔，中锋直下； ②至中段后顺势调锋向左下撇出，出锋收笔。	夫	天

内撅撇

①起笔势接上笔，调锋向左下取左弧势行笔，
　笔力渐重；
②至末端迅疾回锋收笔，锋不外露。

斜捺

①露锋起笔，向右下行笔，渐行渐按；
②至捺脚处顿笔调锋向右平出收笔。

平捺

①起笔势接上笔，向右缓行，渐行渐按；
②至捺脚处按笔调锋后略向右上出锋收笔；
③笔势虽平，仍暗含波折。

反捺

①起笔势接上笔露锋起笔，向右下行笔，
　渐行渐重；
②至捺脚处按笔调锋向左下出锋收笔。

侧点

①露锋起笔，向右下轻按；
②收笔时顿笔调锋，回锋收笔。

平点 ①写法同短横; ②比短横更小，行笔更迅疾。	夜	今
撇点 ①写法同斜撇; ②行笔短促，圆劲有力。	形	方
挑点 ①露锋起笔，向右下顿笔调锋后向右上方出锋收笔; ②笔画短小，出锋锐利饱满，力达锋尖。	一	小
提 ①藏锋起笔，稍按后由下向上迅速挑出; ②中锋行笔，笔画饱满劲利。	野	地
竖提 ①竖提是竖画和提画的组合; ②注意挑画要力送到底，勿写得扁薄。	良	长

撇提

①撇提是撇画和提画的组合；
②注意转折处的笔锋提按变化，转折处可方可圆。

方折

①方折是横折的一种，属于横画和竖画的组合；
②注意转折处是按笔调锋再向下行，保持中锋。

圆折

①圆折也是横折的一种，起笔同方折或势接上笔；
②注意转折处是顺势圆转向下行笔，笔锋内敛。

竖折

①竖折是竖画和横画的组合；
②注意转折处或提笔向右写横，笔势方折；或按笔调锋顺势向右写横，笔势圆中有方。

带钩折

①带钩折也是竖折的一种，势接上笔，行笔同竖折；
②收笔时顿笔调锋向左下出锋收笔，钩处尖锐突出，以启下笔。

撇折

①藏锋起笔，向左下先写一撇；
②至转折处顿笔调锋向右下行笔，回锋收笔。

横钩

①写法同带钩横；
②起笔多承接上一笔。

竖钩

①露锋起笔，中锋向下直行；
②至钩处顿笔调锋蓄势，向左出锋收笔。钩
　短而锐利。

卧钩

①露锋起笔，向右下渐行渐按，圆转行笔；
②至钩处顿笔调锋蓄势，向左上出锋收笔。
　钩尖朝向字心，以启下笔。

戈钩

①势接上笔或藏锋起笔，向右下弧势行笔；
②至钩处顿笔调锋蓄势，或顺势向上出锋收
　笔。注意行笔中的提按变化。

二、基本笔画巩固练习

行书中点画的变化较多，相同的点画在不同的字中也存在诸多变化，主要表现在起笔与收笔、行笔的取势和转换、线条的厚重与纤细等方面。书写时要注意用笔的变化，需要灵活运用藏锋、露锋、中锋、侧锋、出锋、回锋等不同的笔法。

廿

二

三

五

百

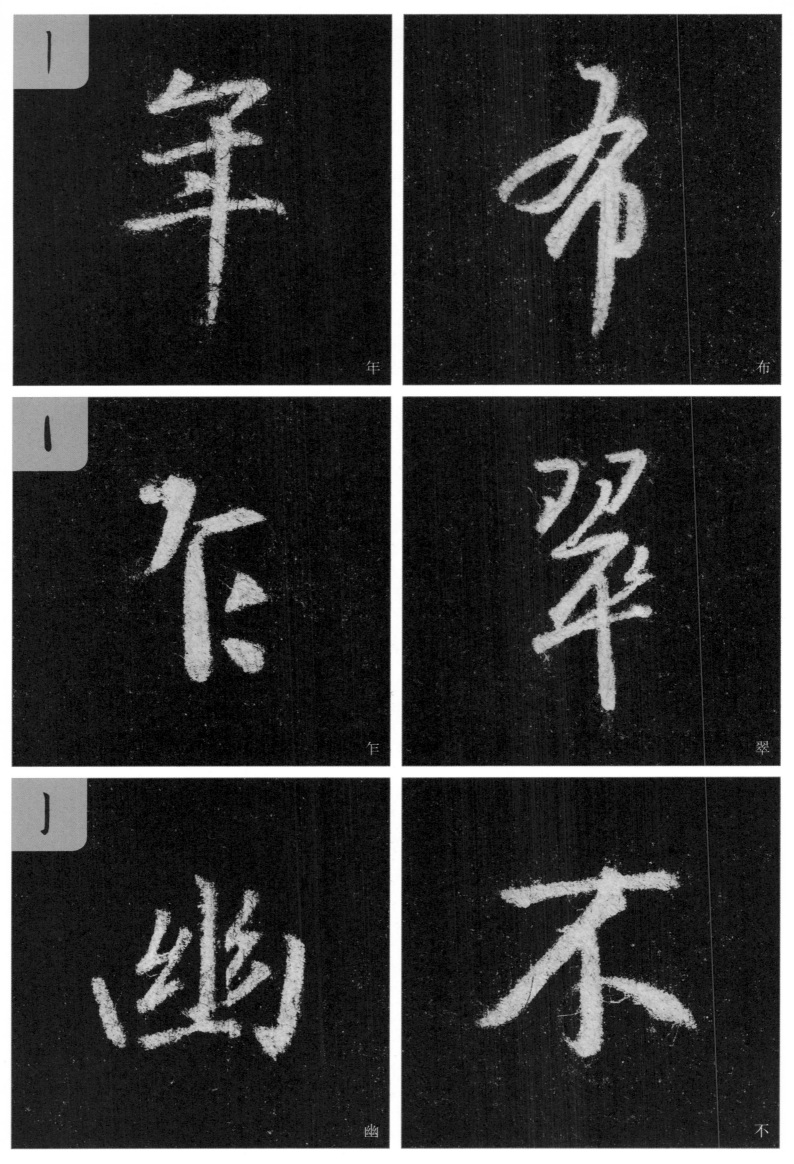

年

布

年

翠

幽

不

全

身

在

舍

千

岳

月

太

序

省

砂

劫

文

金

之

庭

求

贝

交

玄

永

奇

言

注

并

剪

六

朱

火

乘

13

物

将

切

即

能

兹

日

田

右

四

古

治

侶

哲

乚

世

崇

人

要

婆

庆

虚

朱

来

心

忍

武

夷

而

因

尤

光

三、偏旁部首

1. 左偏旁

　　左偏旁是指左右结构的字中，位于字左边的偏旁。由于行书有"笔断意连"的特点，左偏旁的最后一笔都会带出笔势引向右边。如单人旁、双人旁等，最后一竖出钩；言字旁最后一横作挑；木字旁、禾字旁的最后两笔用撇提代替，以映带右部的第一笔。有些字的左右两部分甚至是直接以点画连接，笔势连贯，线条圆劲，如"投""地"等字。另外，行书中左偏旁也形态各异，有楷书写法、草书写法、行书写法，尤须注意。

仁

仙

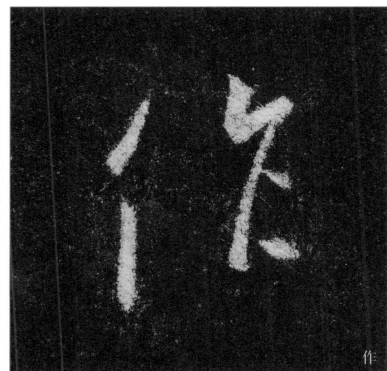

作

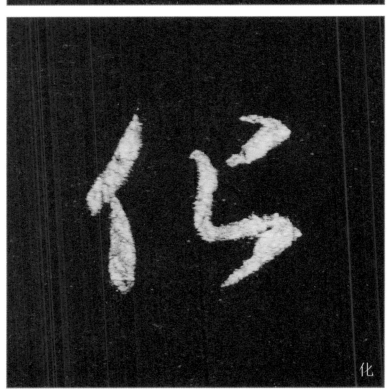

化

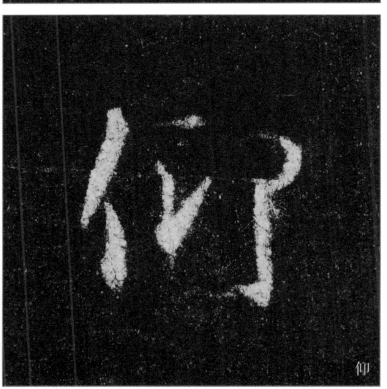

仰

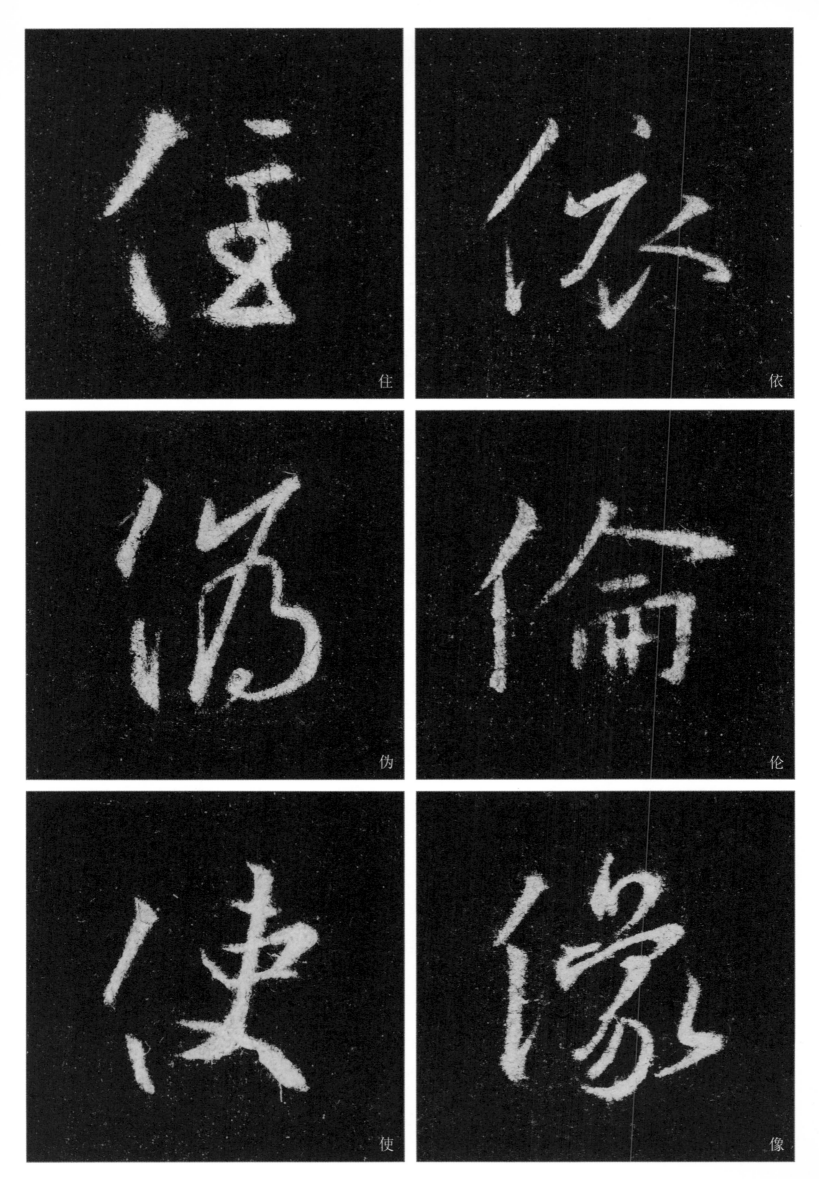

住

依

伪

伦

使

像

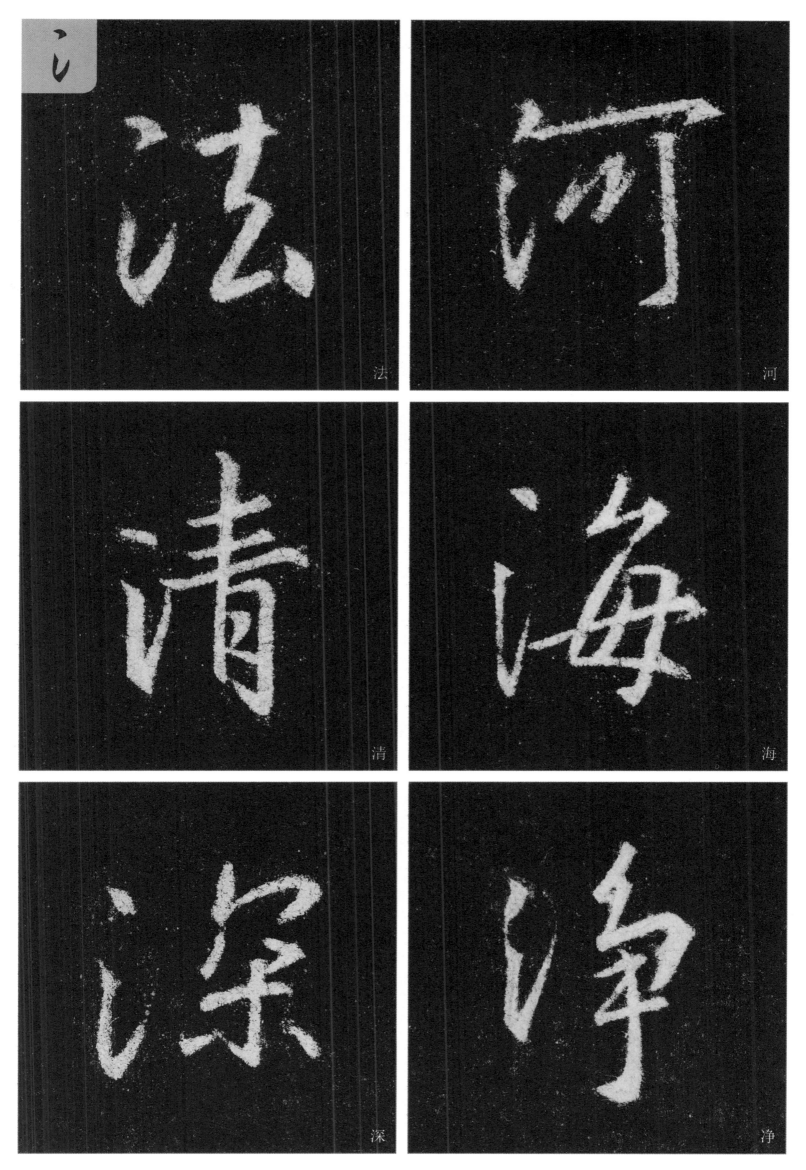

法

河

清

海

深

净

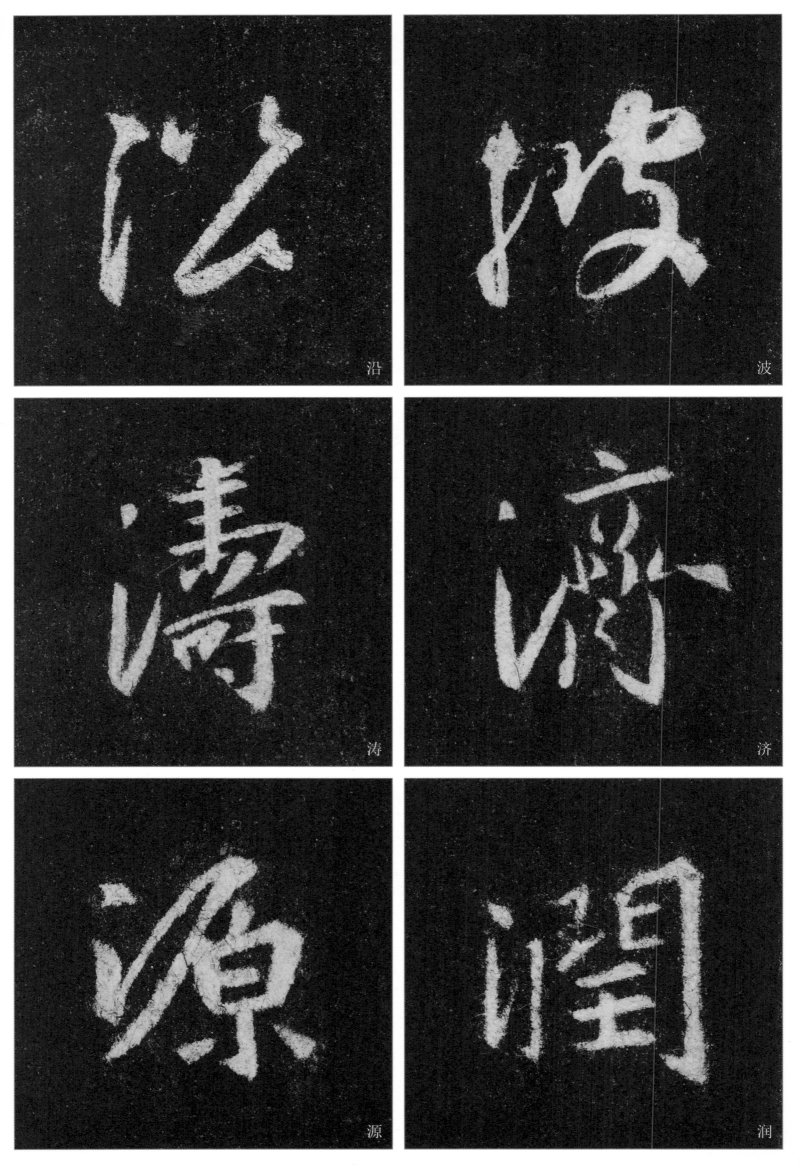

沿

波

涛

济

源

润

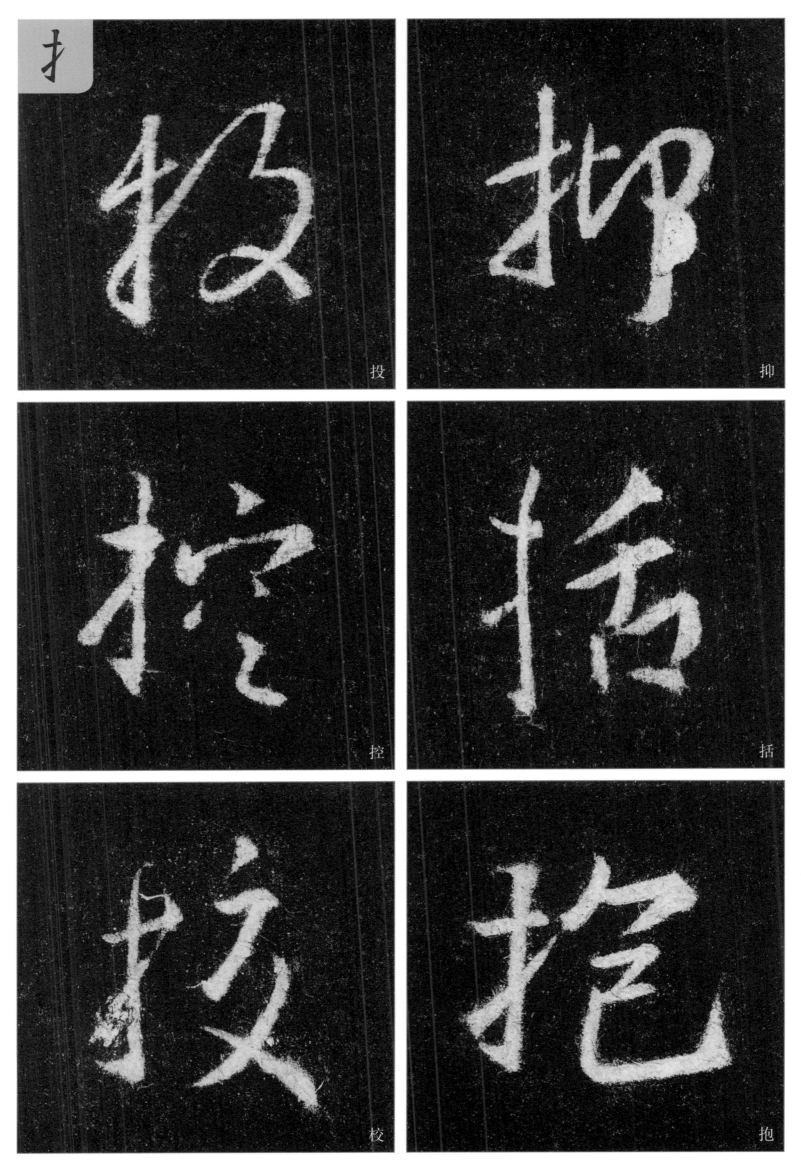

投

抑

控

括

校

抱

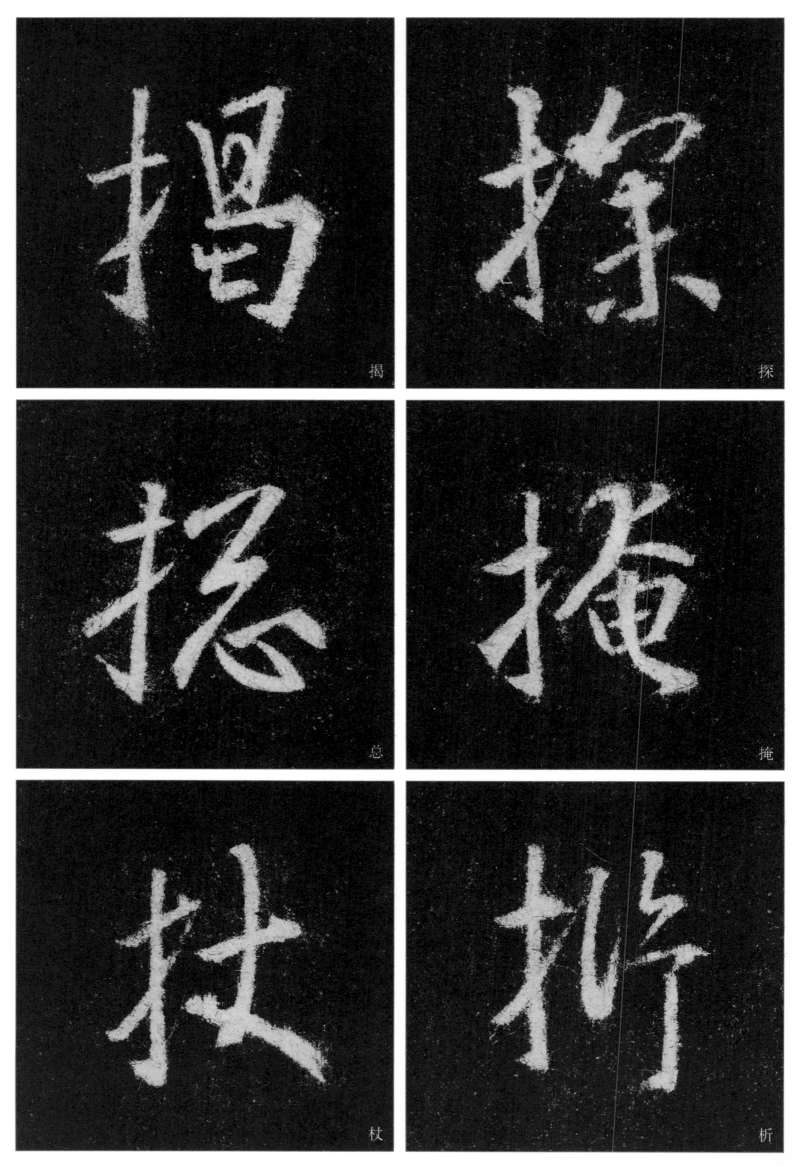

揭

探

总

掩

杖

析

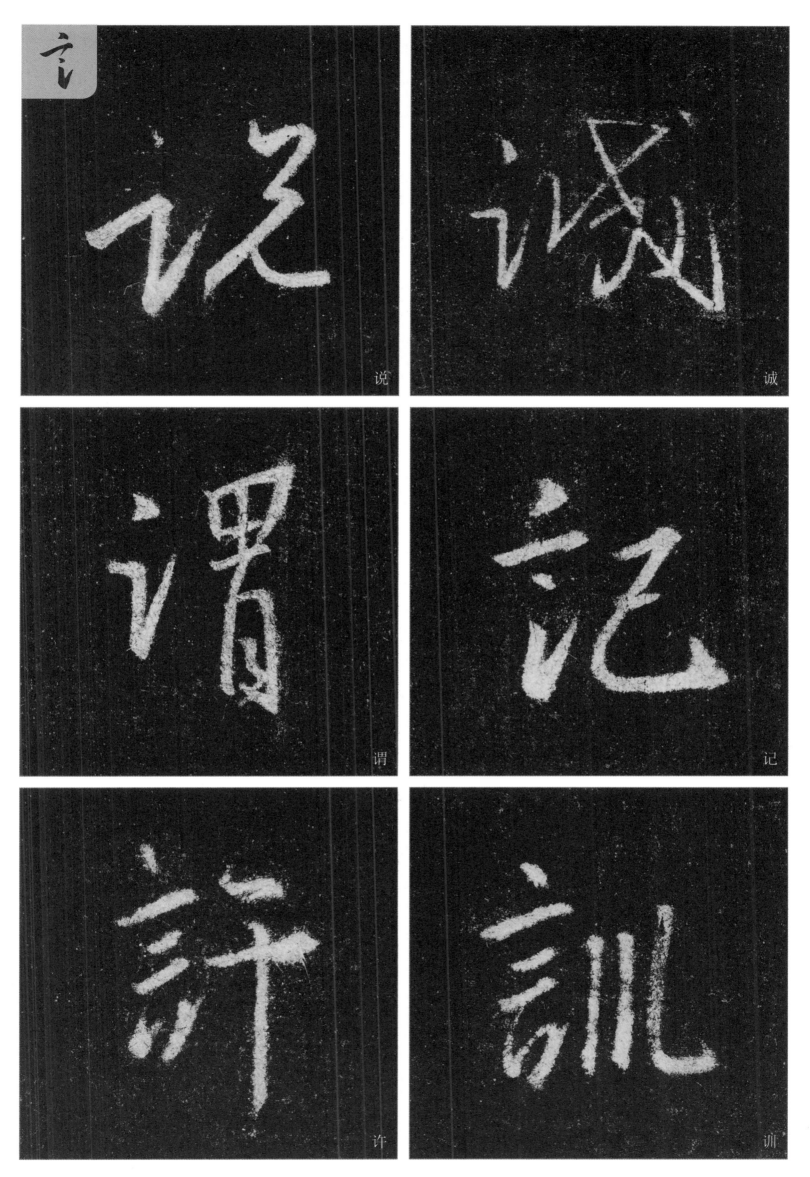

说

诚

谓

记

许

训

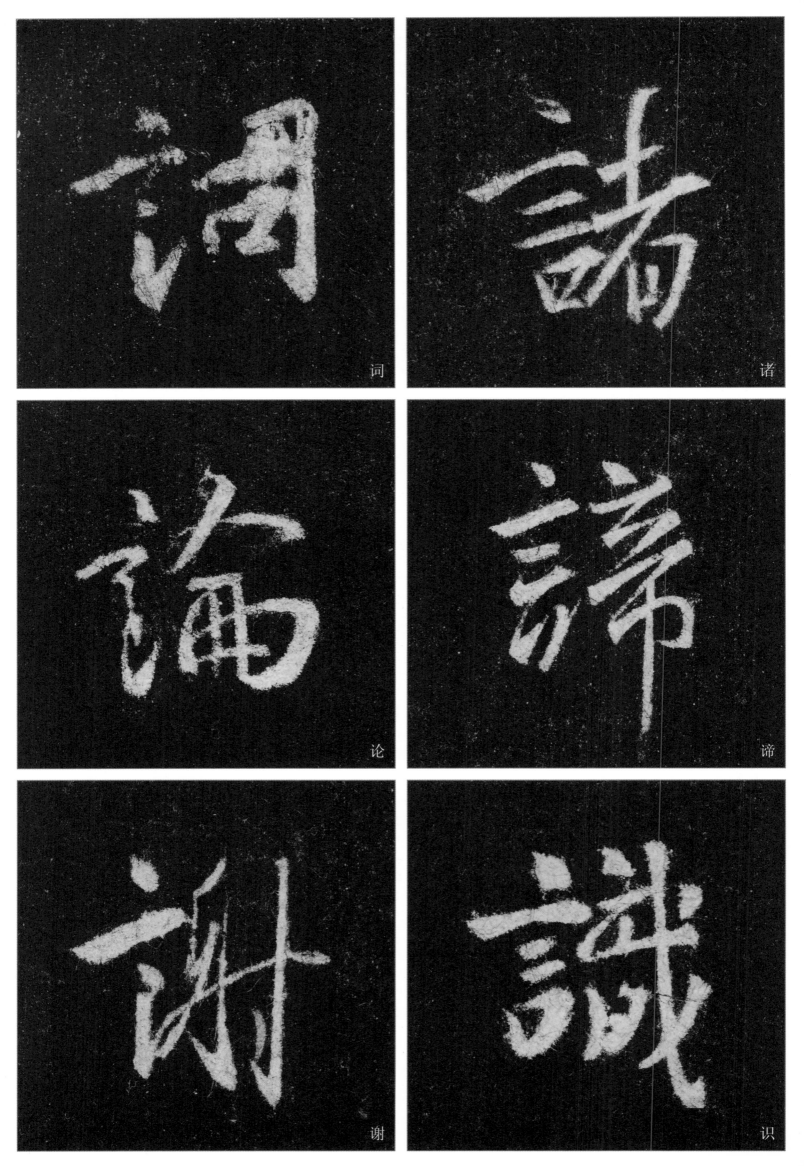

词

诸

论

谛

谢

识

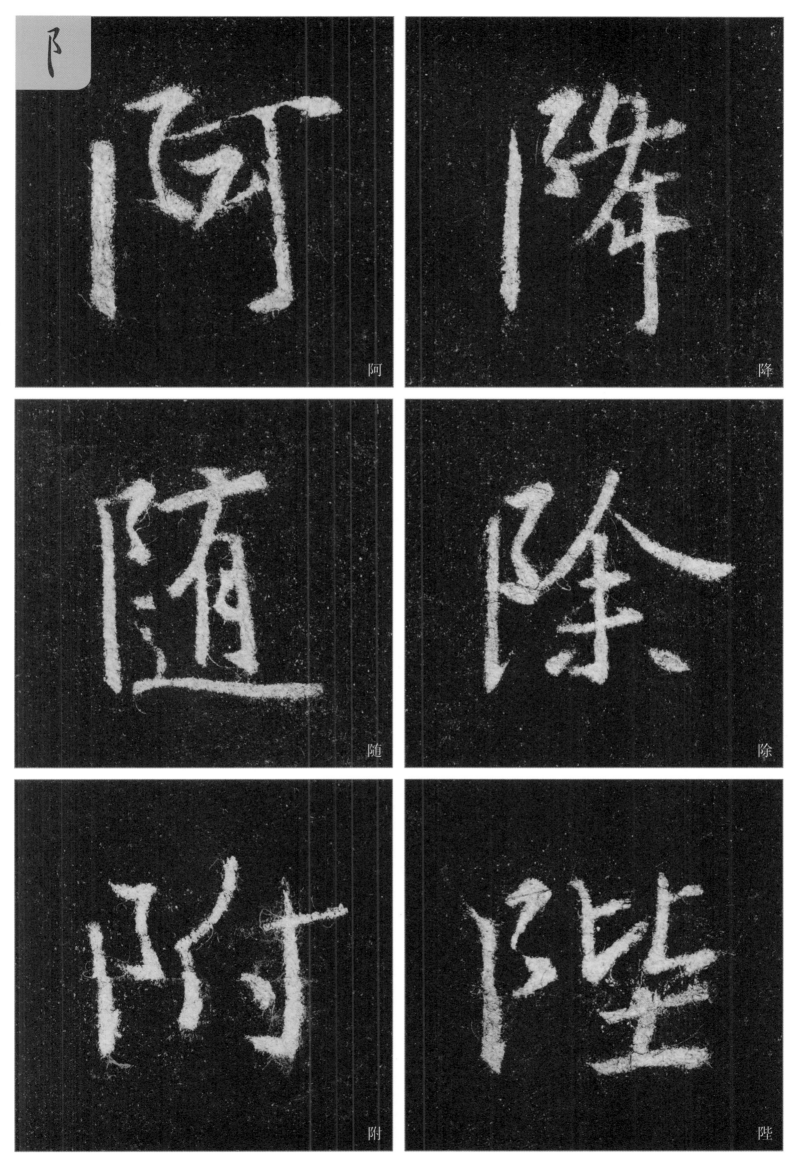

阝

阿

降

随

除

阿

陛

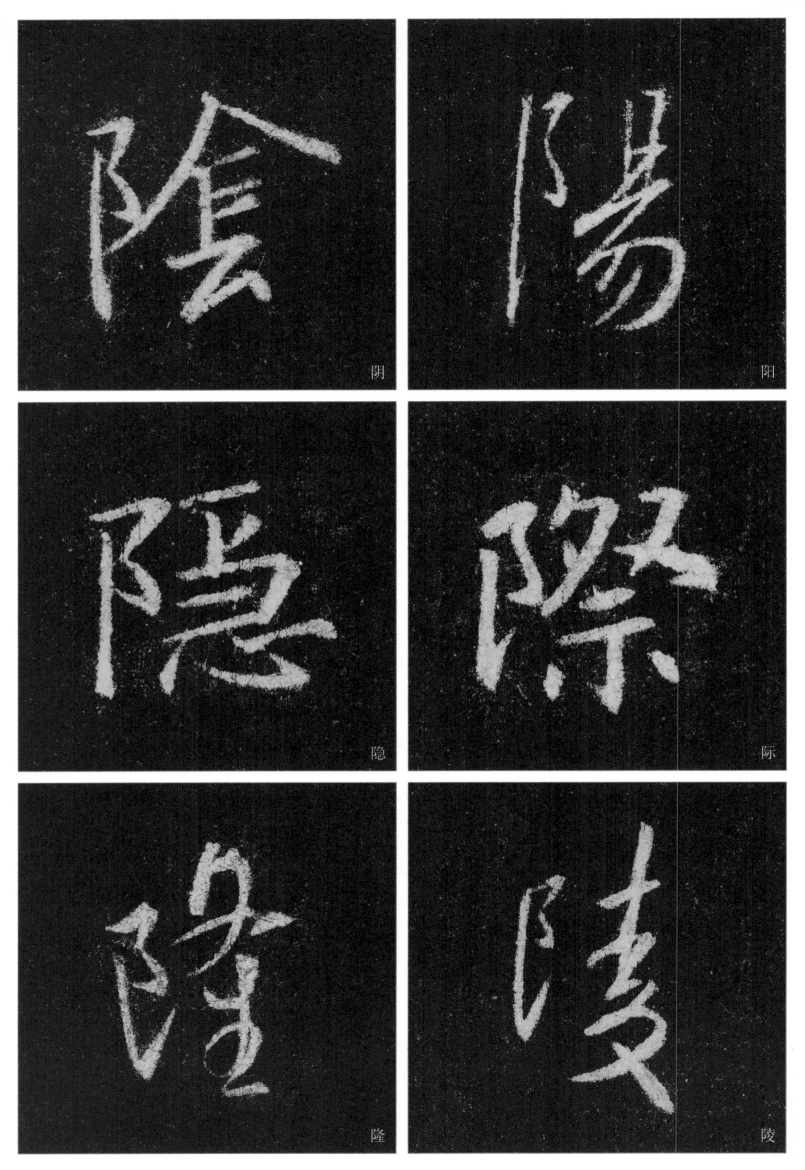

阴

阳

隐

际

隆

陵

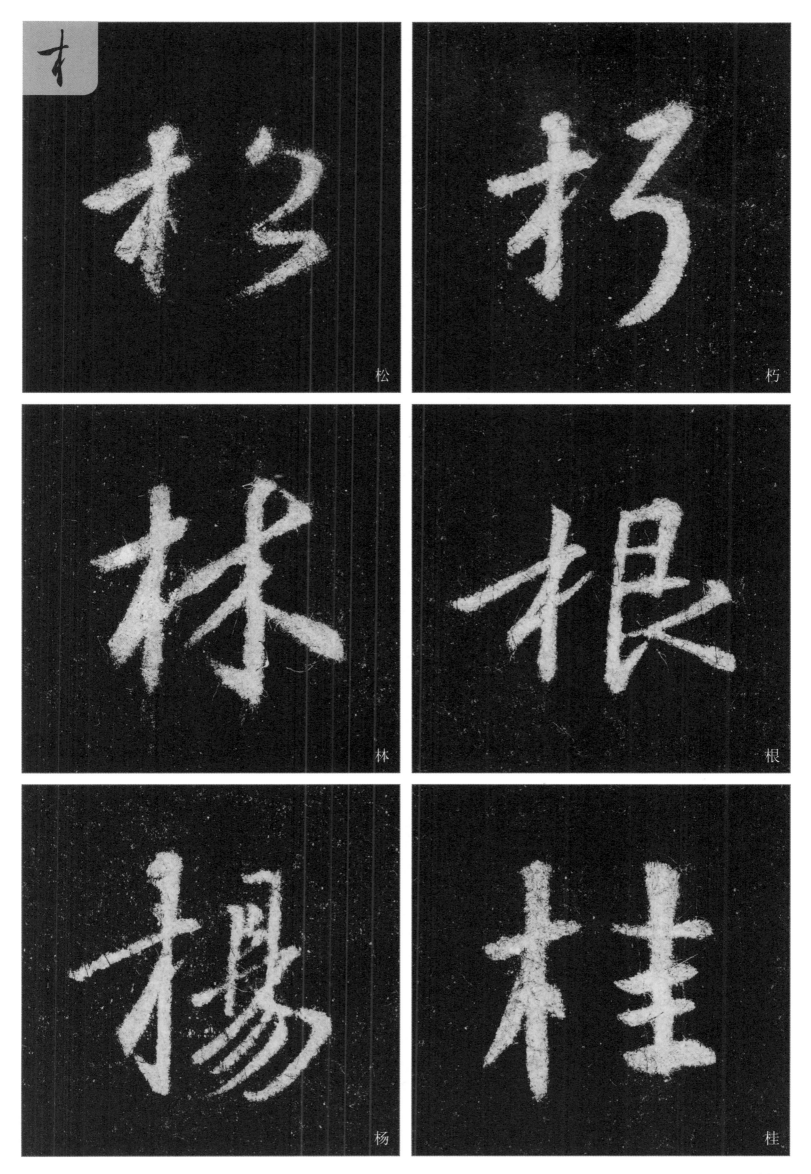

松

杮

林

根

楊

桂

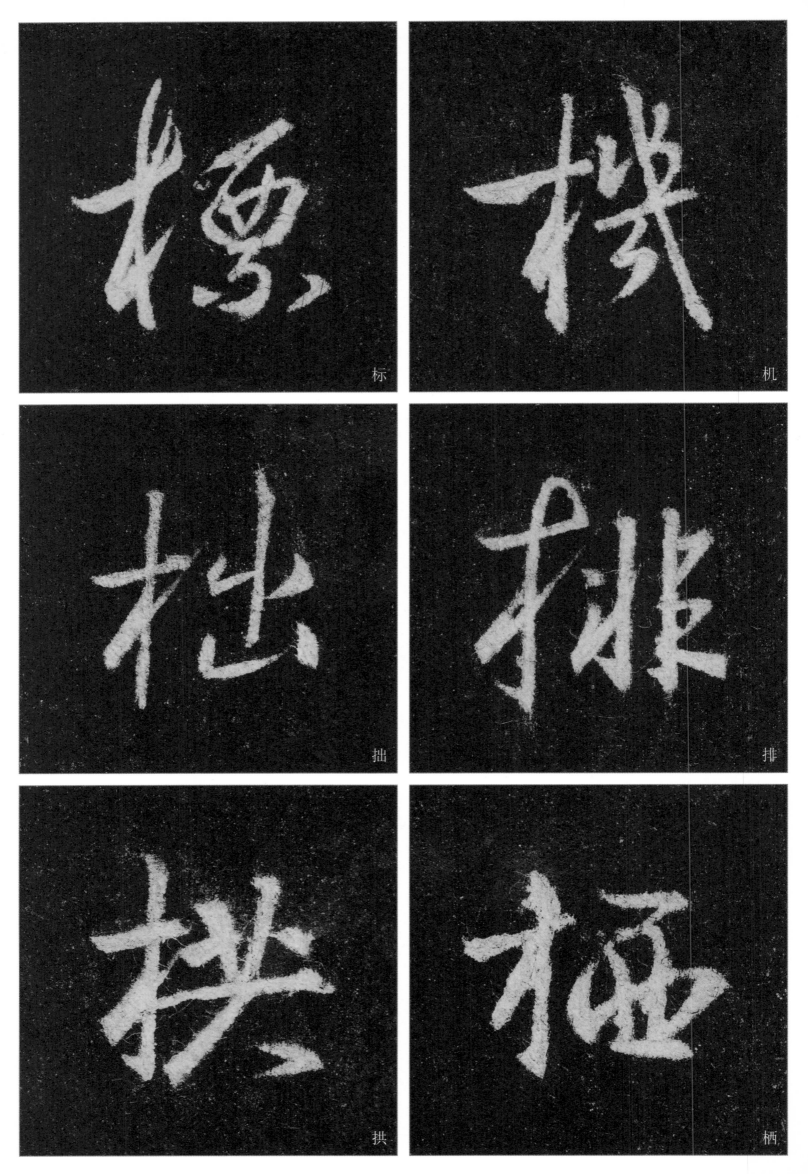

标

机

拙

排

拱

栖

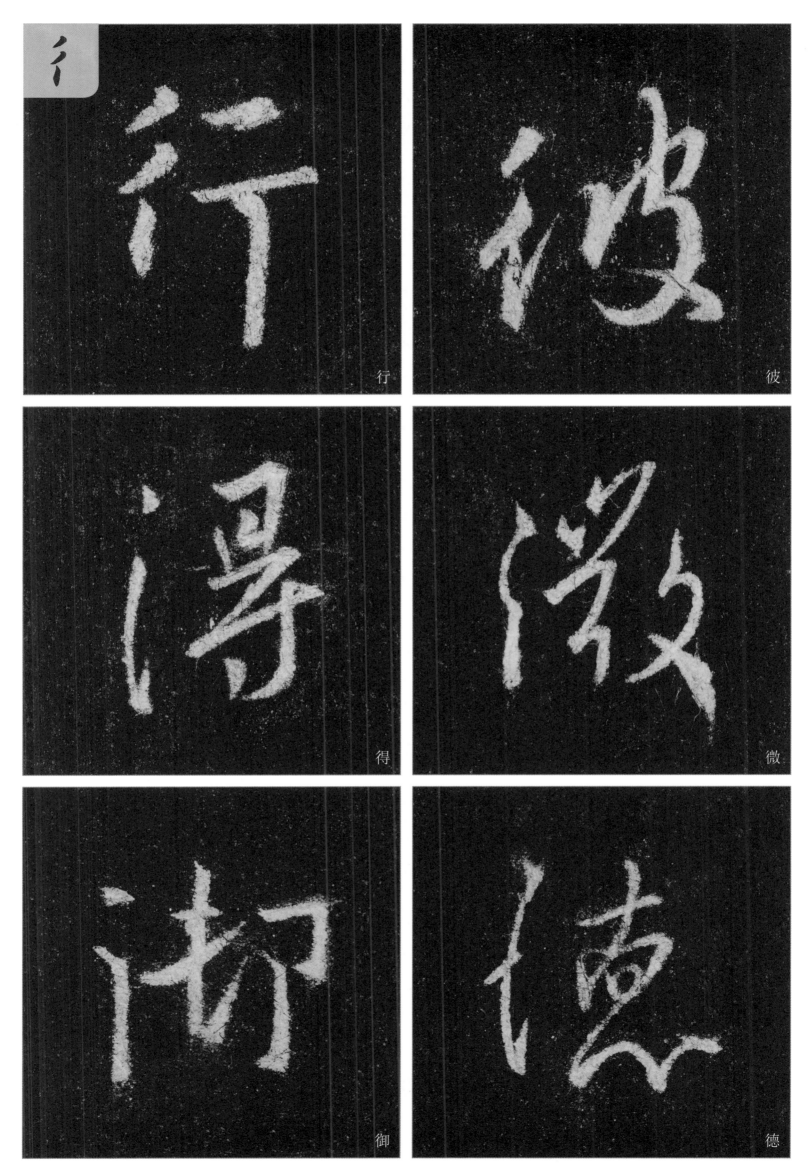

彳

行

彼

得

微

御

德

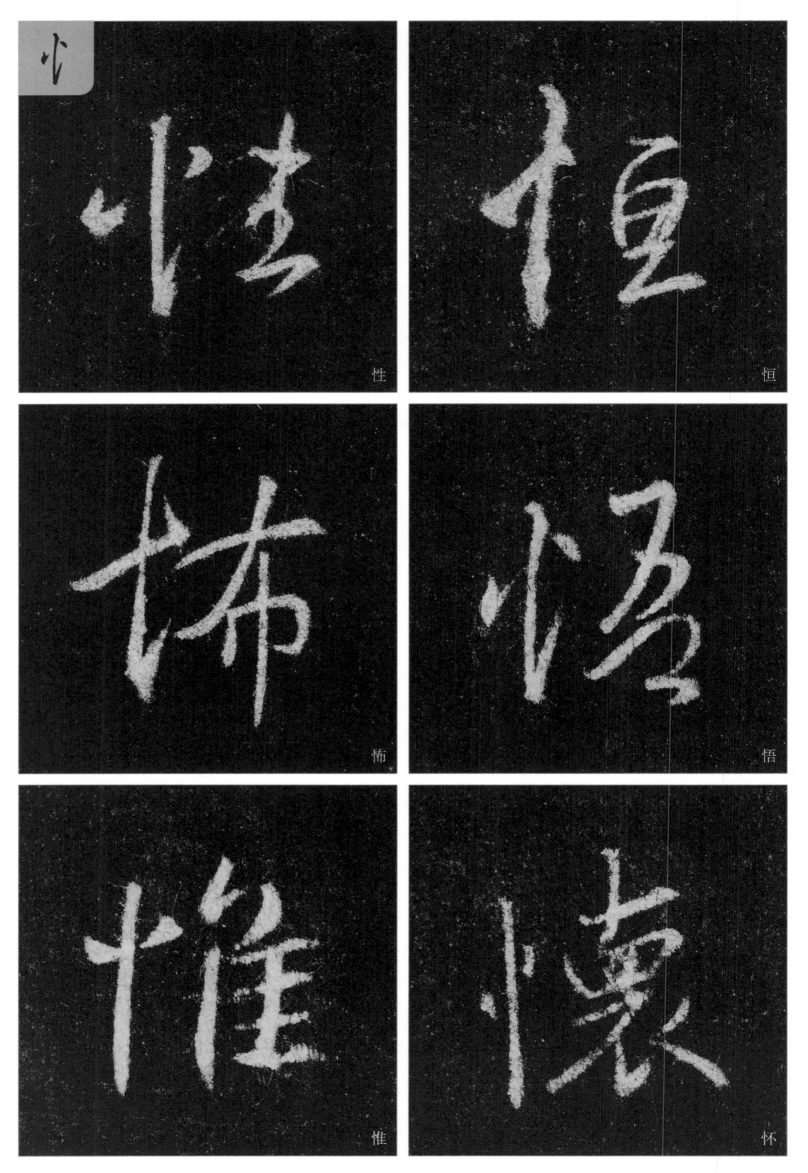

性

恒

怖

悟

惟

怀

地

域

坤

垢

境

增

纪

维

终

网

经

综

味
咒
呵
唯
况
减

珠

理

现

璋

竭

端

昨

时

晦

旷

朕

腾

炬

烛

灯

烟

妙

如

金

鉴

钟

镌

镜

手

秘

积

犹

独

迹

踪

眼

瞻

转

轮

躬

射

驰

骤

2. 右偏旁

右偏旁是指左右结构的字中，位于字右边的偏旁。根据汉字的书写习惯，右偏旁在字中所占的比例和分量都较重。右偏旁的收笔是全字的最后一笔，宜根据左边的结构作出相应的变化，左宽则右窄，左收则右放，如反文旁的最后一捺和右耳刀的最后一竖。

故

敏

敛

教

敬

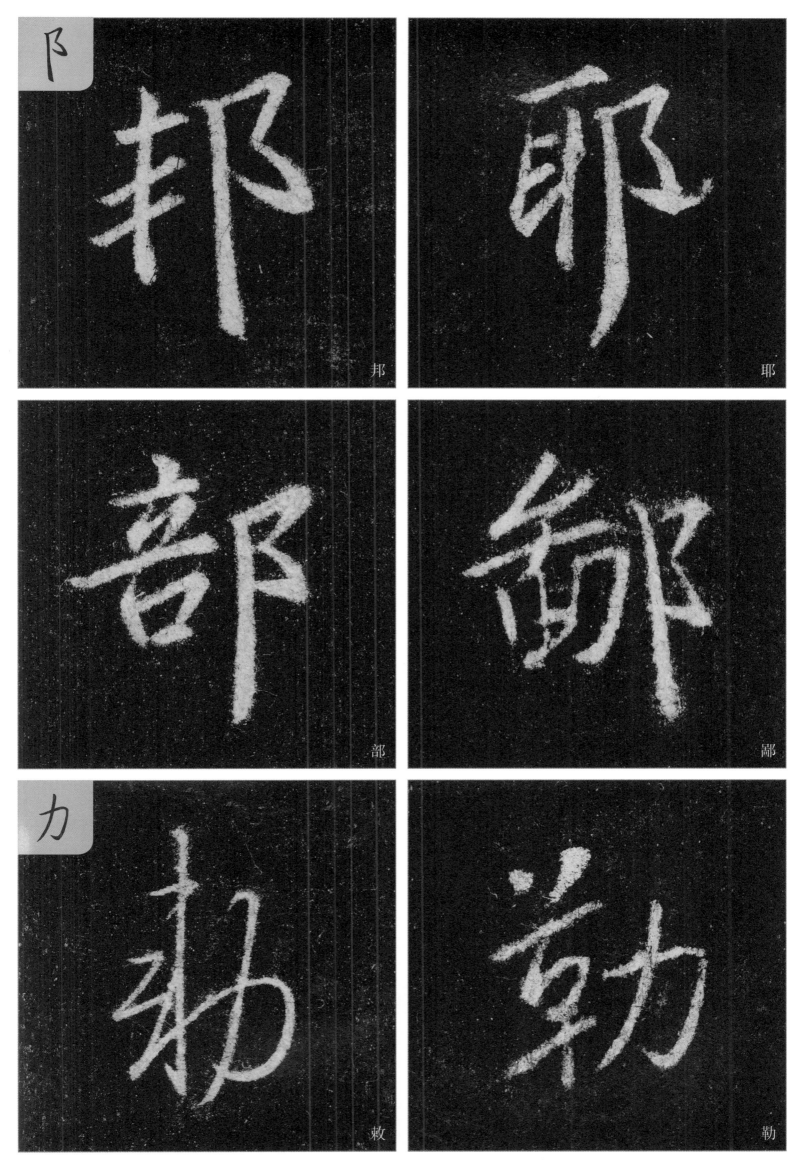

阝

邦

耶

部

鄙

力

敕

勒

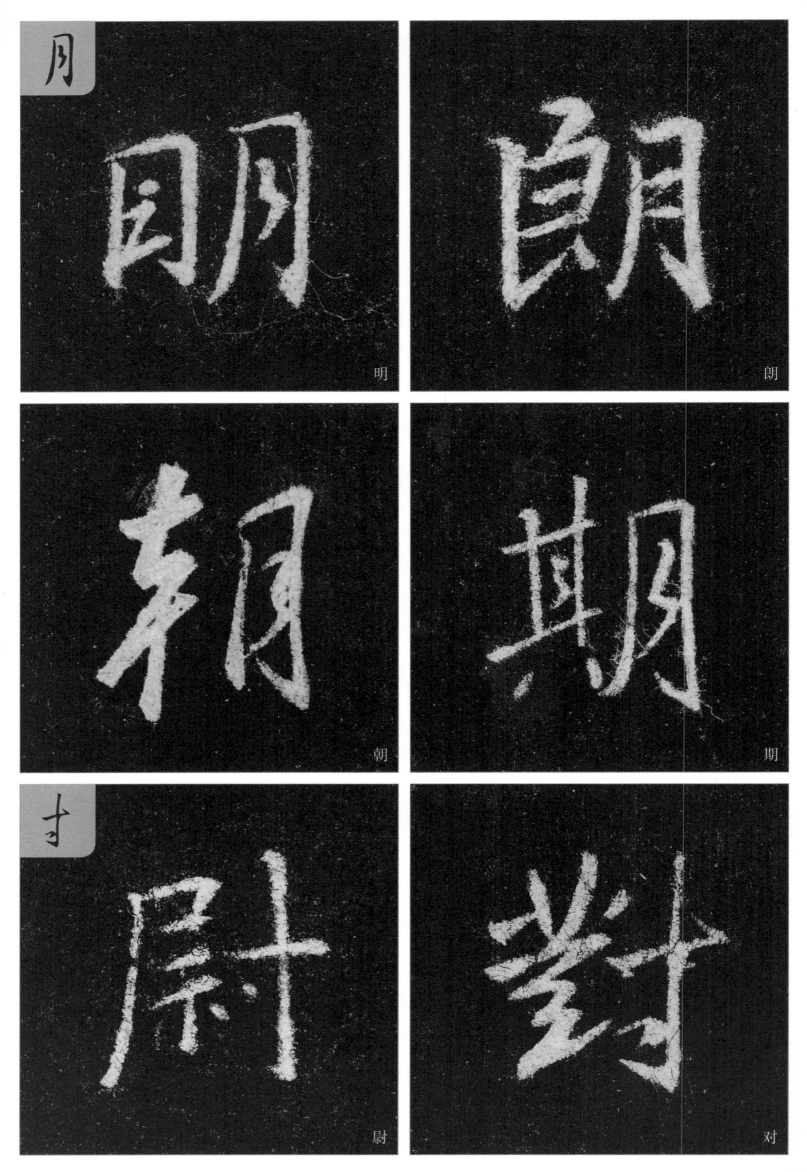

月

明

朗

朝

期

寸

尉

对

頁

見

利

则

加

知

翔

翻

3. 字头

　　字头是指上下结构的字中，位于字上部的部首，一般起到"总起"的作用。字头大致可分为两类：一类为收缩型，即字头小于下部；一类为舒展型，即字头大于下部。在行书中字头与下部的结构通常比较紧密，且常有字头收笔与下部起笔直接相连，笔势连贯，线条流畅，形成牵丝映带状，练习时应特别注意其提按虚实的变化。另外，字头的写法不同，形成的动静效果也不同，在行书中要搭配使用，如草字头、宝盖头等。

若

苦

莫

万

苍

花

叶

茂

等

蕰

藏

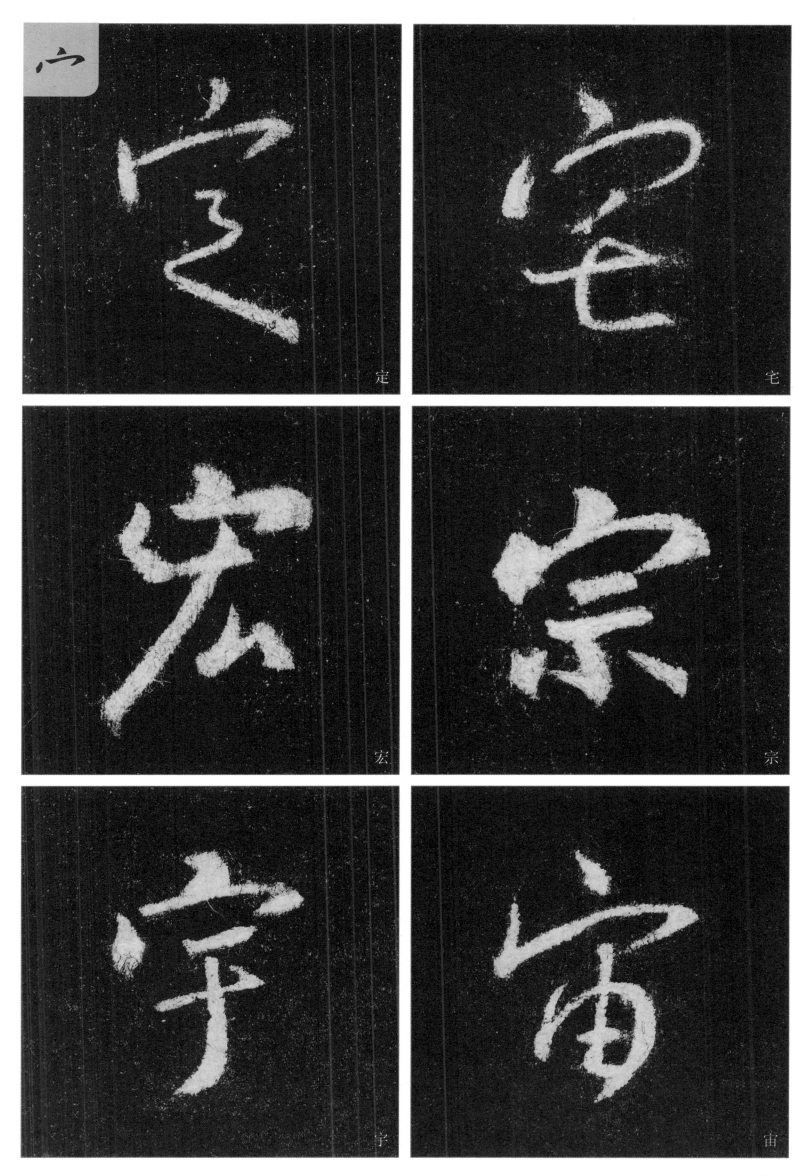

宀

定

宅

宏

宗

字

宙

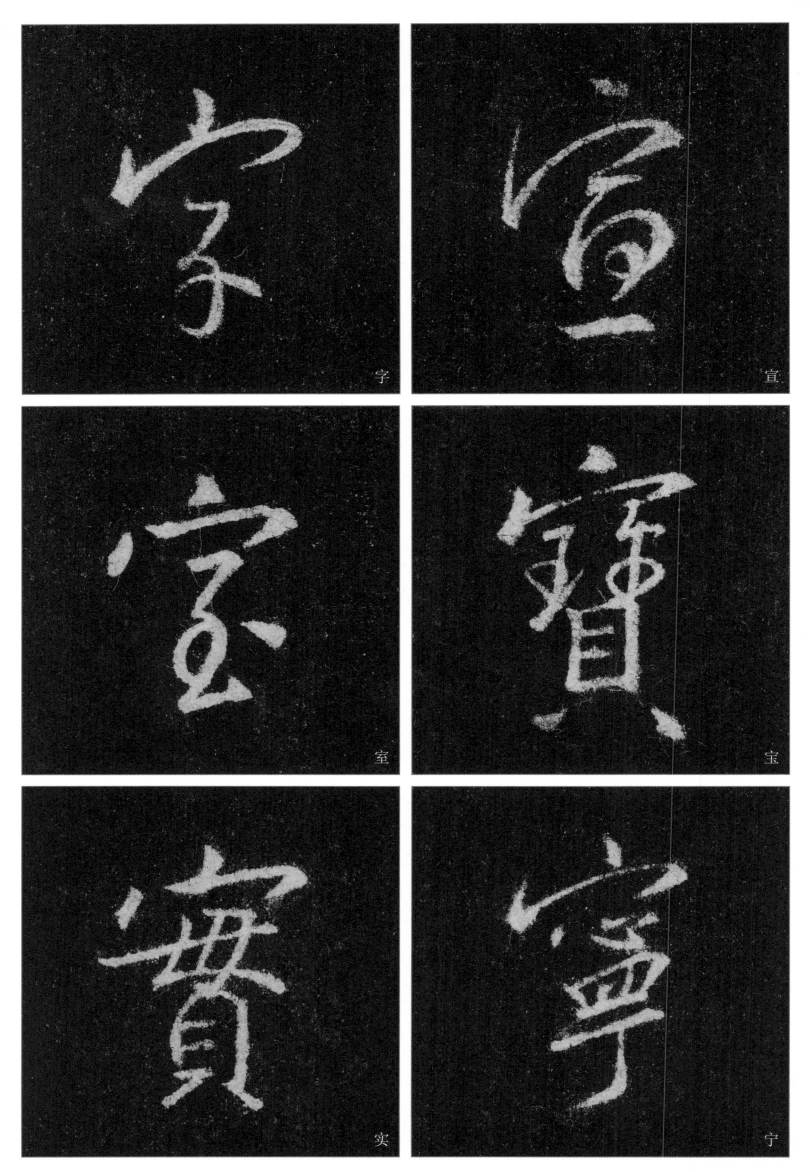

字

宣

室

宝

实

宁

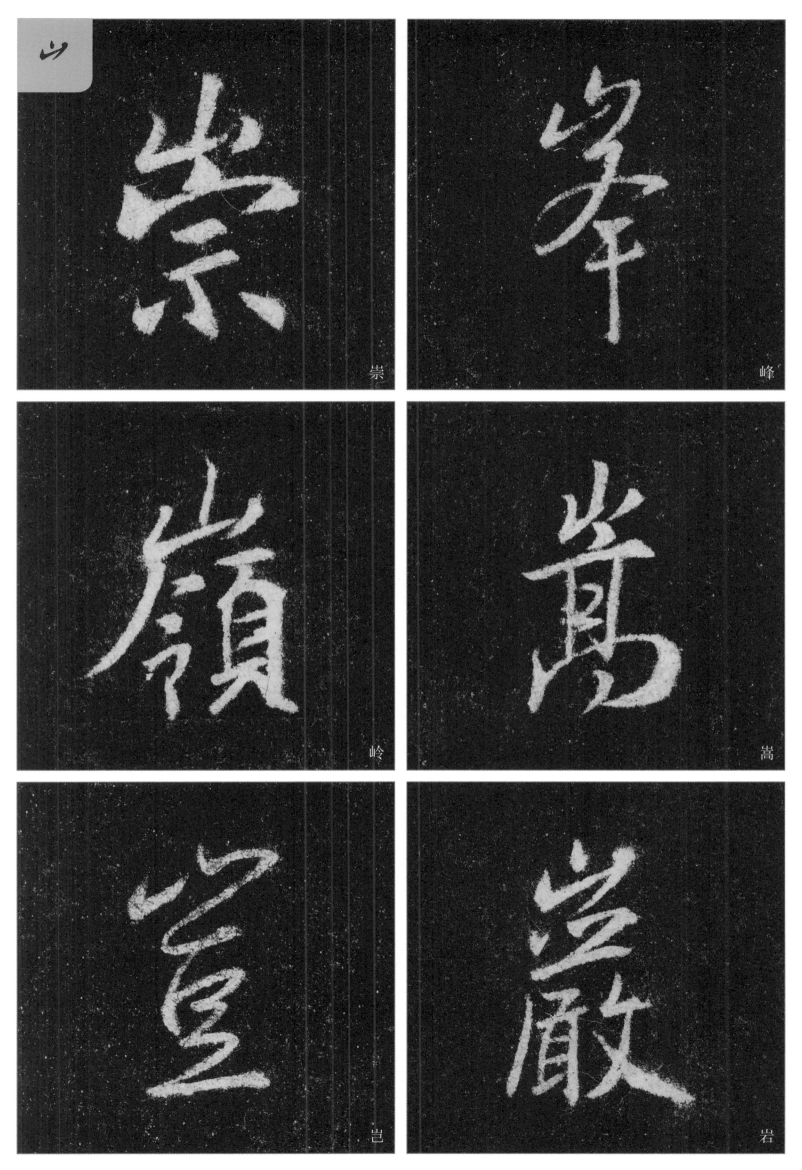

崇　峰

嶺　嵩

岂　岩

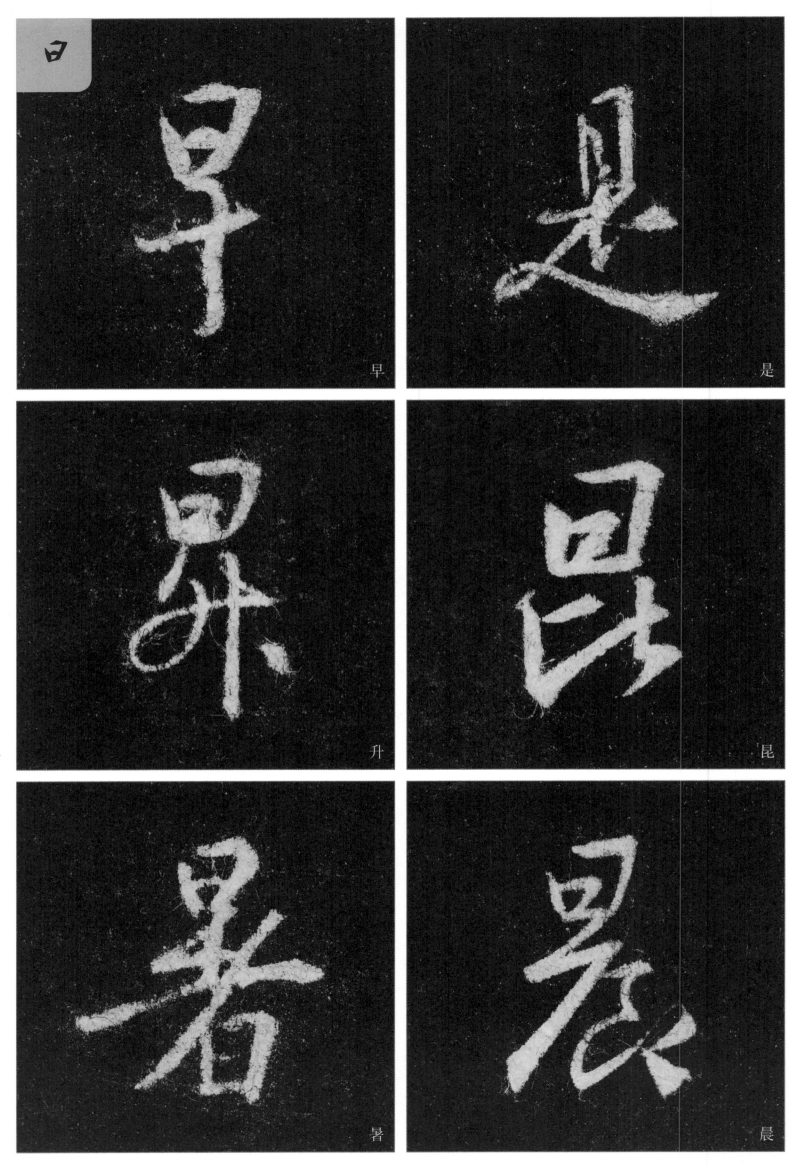

早

是

升

昆

暑

晨

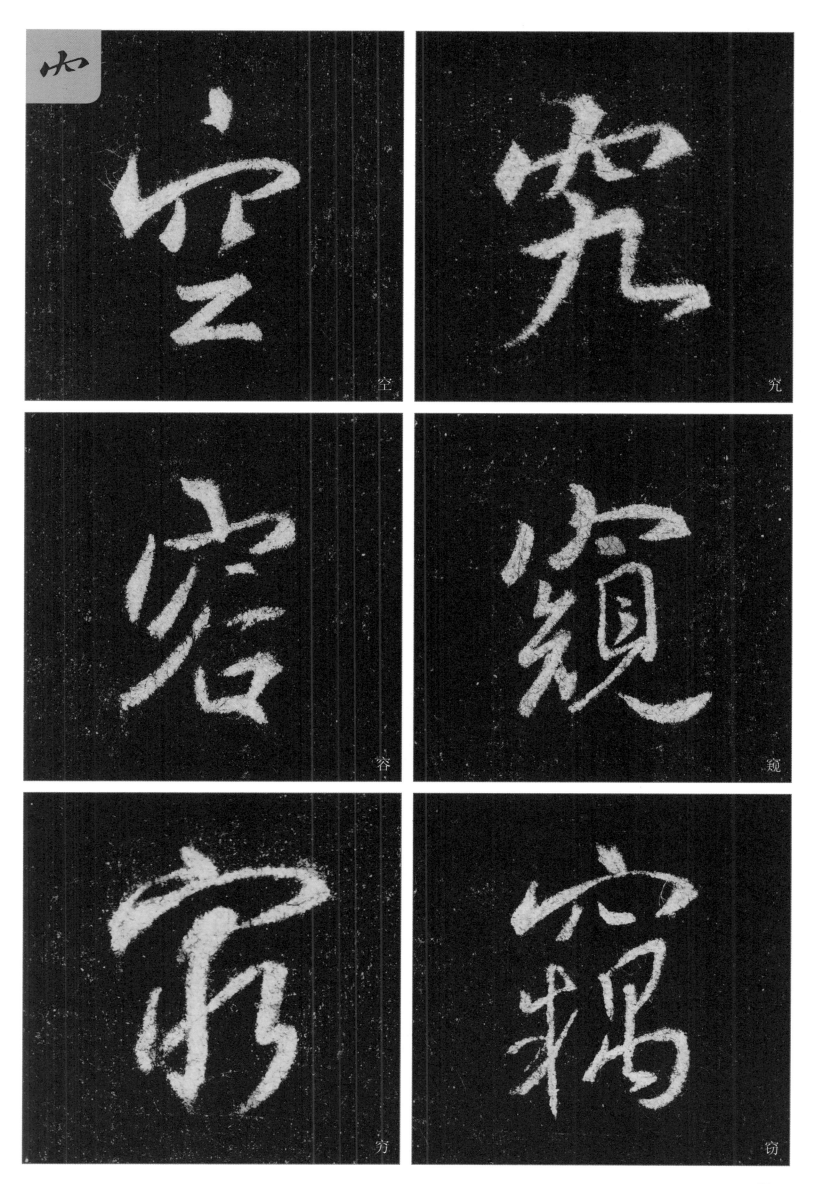

空

究

容

窥

穷

窃

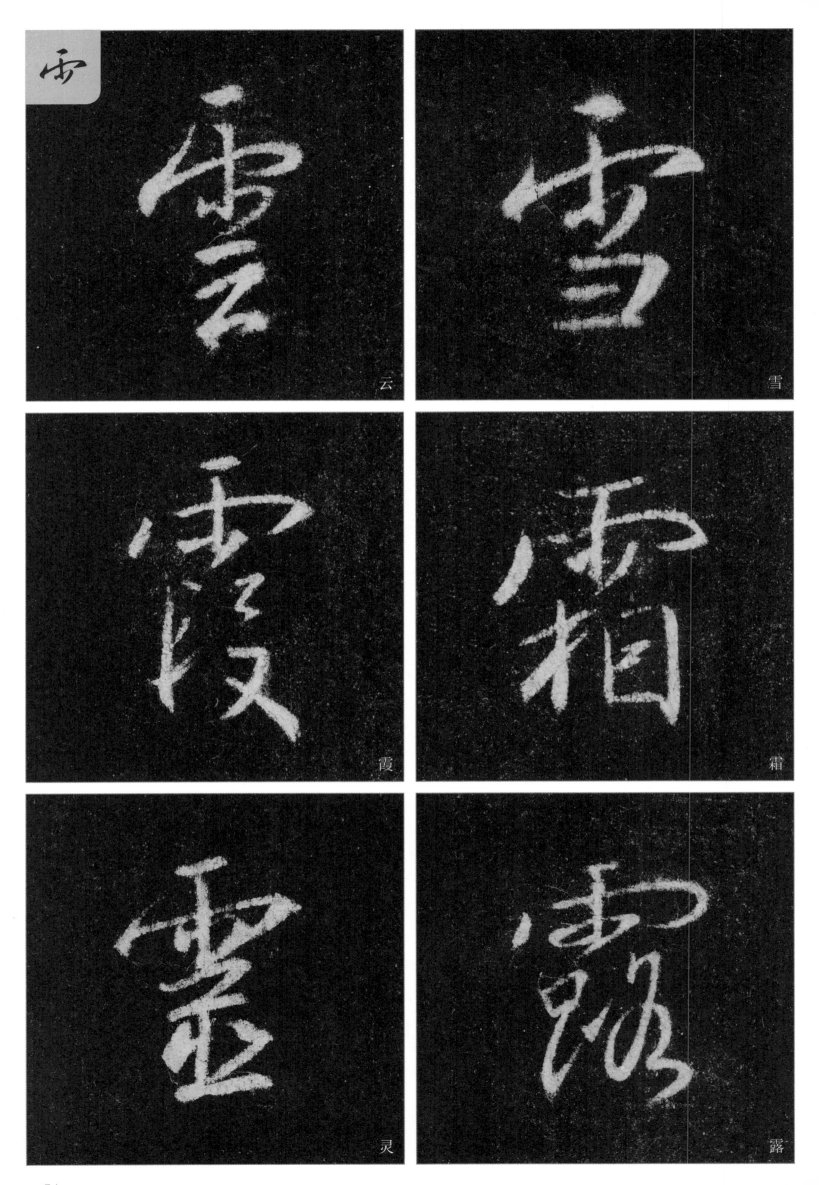

云

雪

霞

霜

灵

露

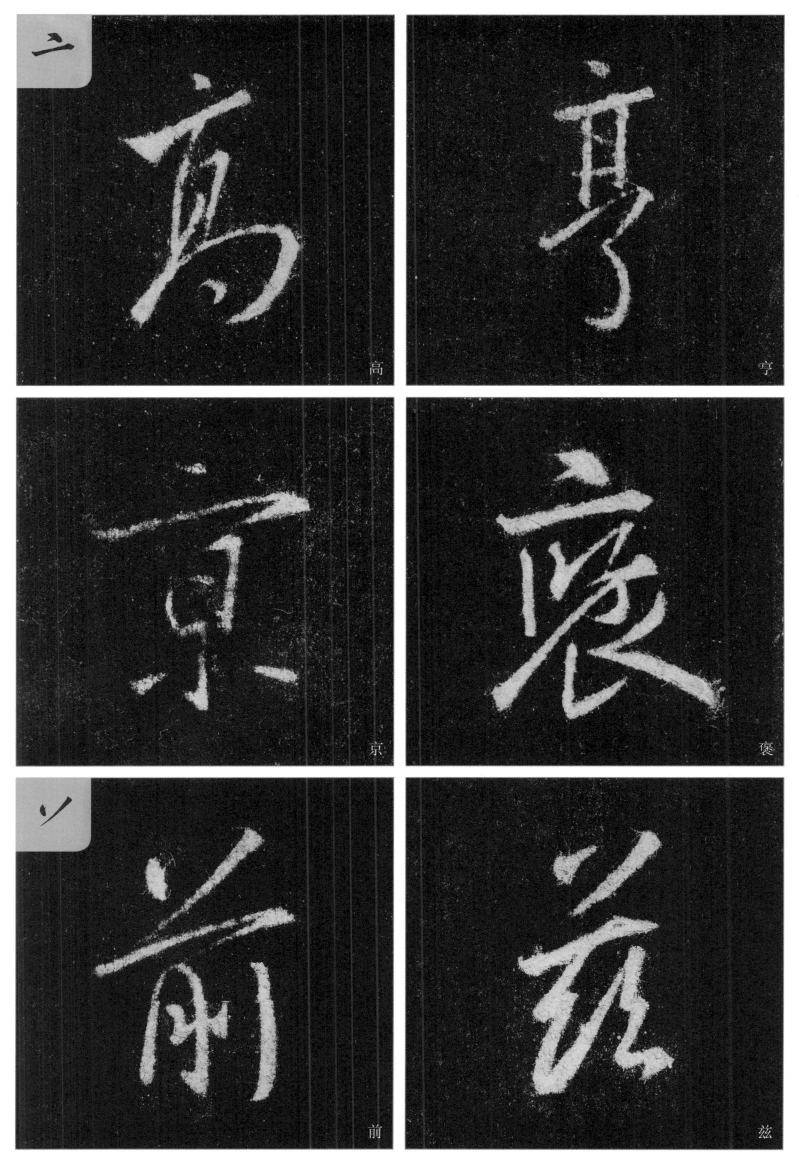

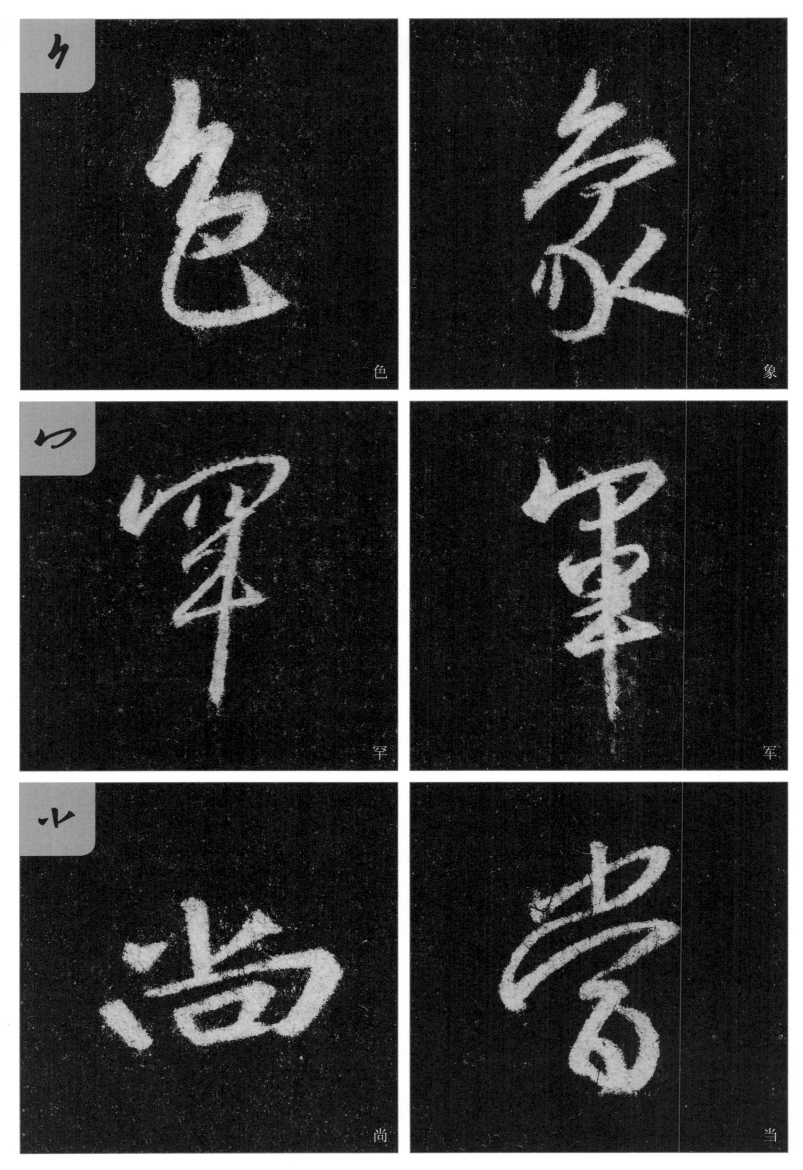

色

象

罕

军

尚

当

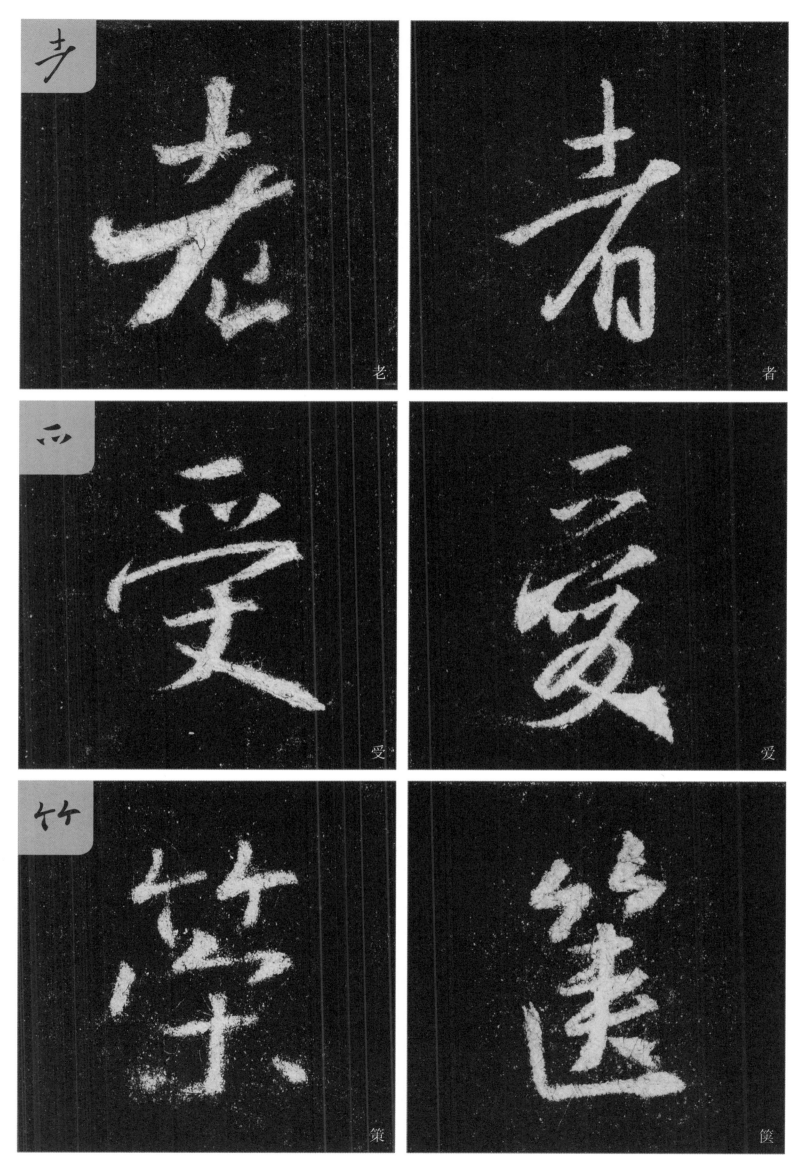

老

者

受

爱

策

箧

4. 字底

　　字底通常起托载上部、稳定重心的作用，字底与上部多联系紧密，点画与上部相连接。字底与字头的不同之处在于，字头与下部连接是启下式，字底与上部连接是承上式，练习时要加以区分。注意行书中的四点底变化丰富，有的甚至写成一条横弧线，但是笔法的起承转合，轻重缓急都有法度，不可一划而过。

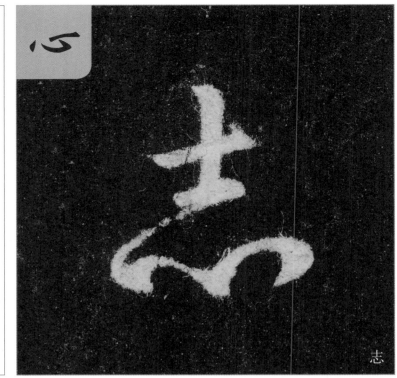

志

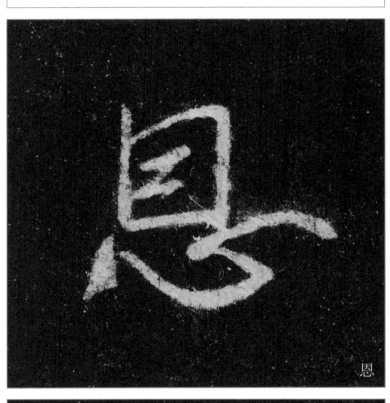

恩

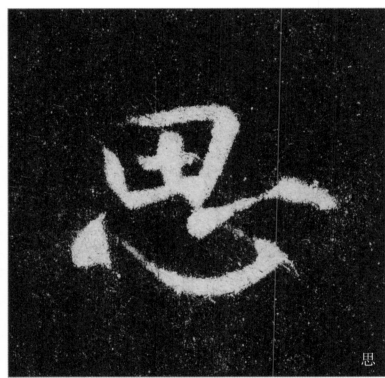

思

忽

恶

息

悲

慈

意

想

感

日

旨

春

香

音

晋

智

共

其

典

兴

真

异

舌

名

合

含

善

启

一

无

照

黔

然

燕

兼

贝

贞

质

资

贤

王

皇

圣

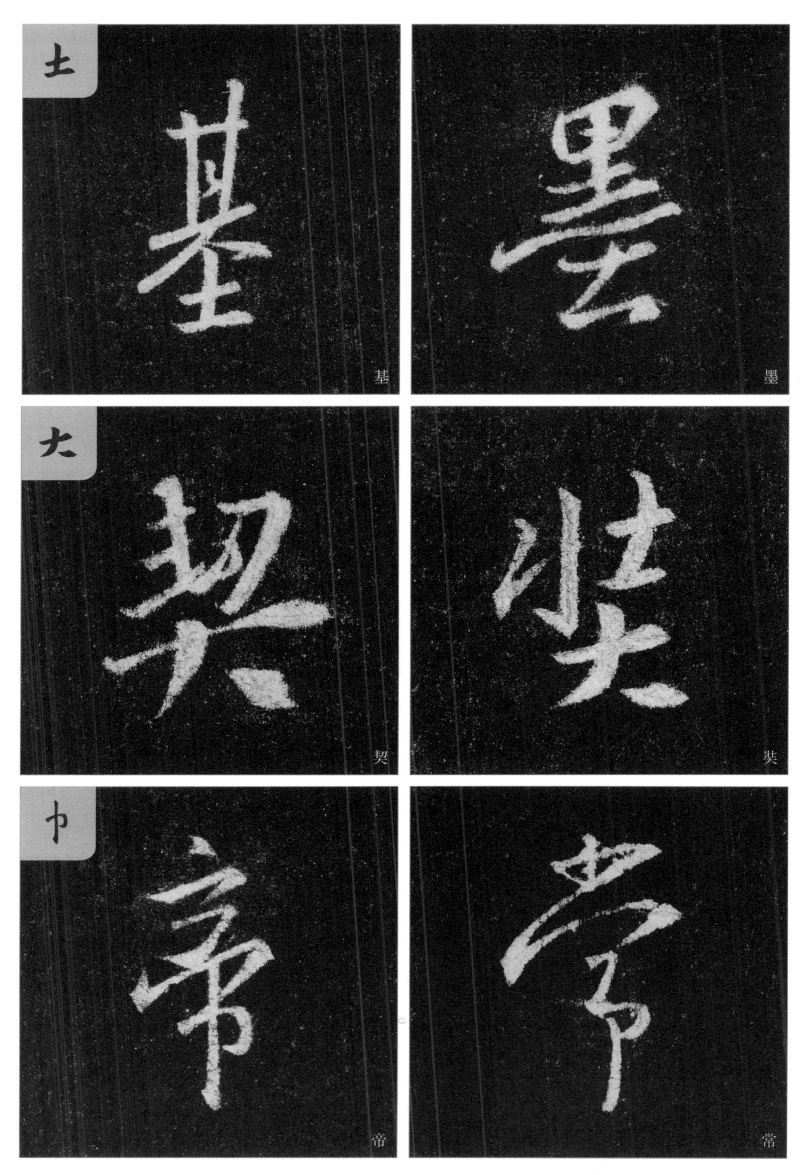

基

墨

契

奨

帝

常

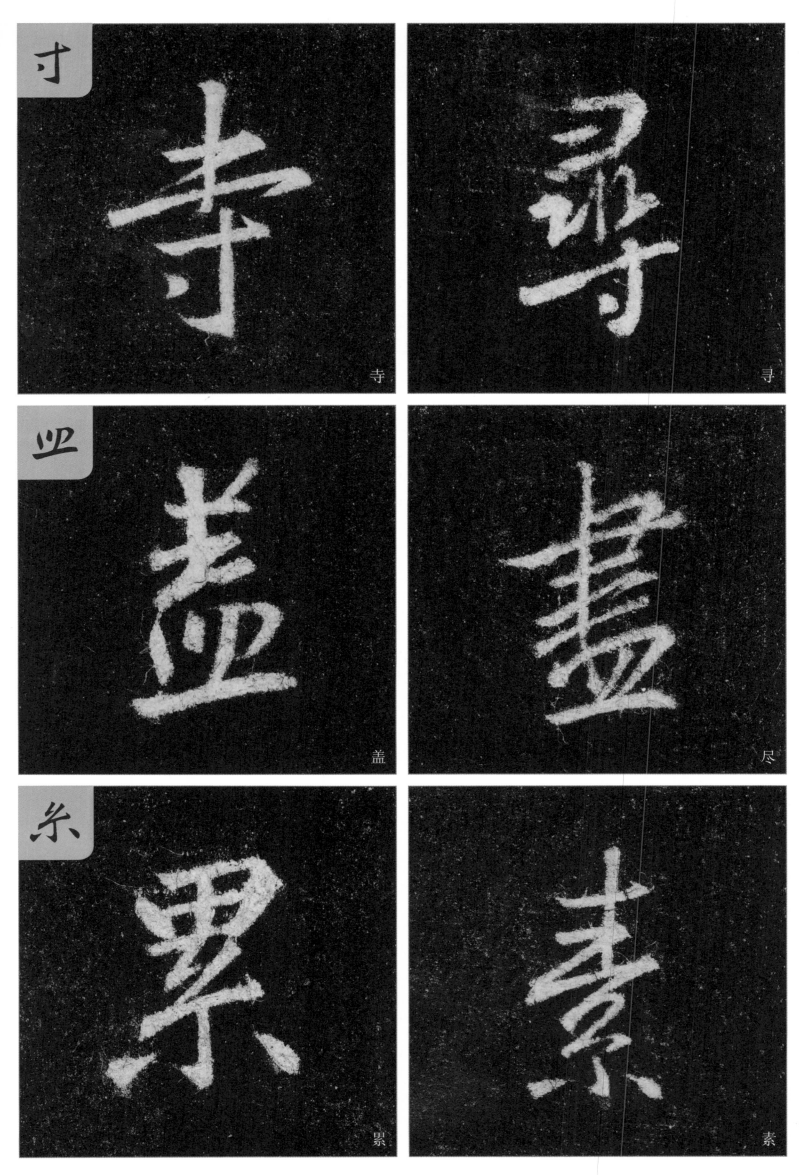

寸

寺

寻

罒

盖

尽

糸

累

素

5. 框廓

　　框廓是指在包围结构的字中，位于字外框的部分。框廓与内部的结构书写时要注意两点：一是框廓的笔画连接处有虚有实，常出现"意到笔不到"的现象，如匚字框；二是取势有向背之分，如门字框，王羲之行书多取内擫之势，即两竖都微微向内弯曲。练习时尤须注意。

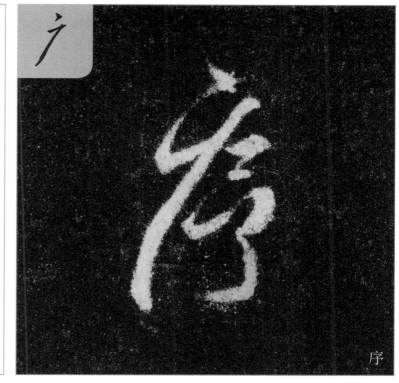

序

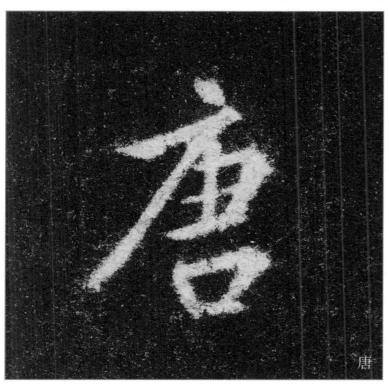

唐

庸

历

广

尘

鹿

度

麾

庶

庆

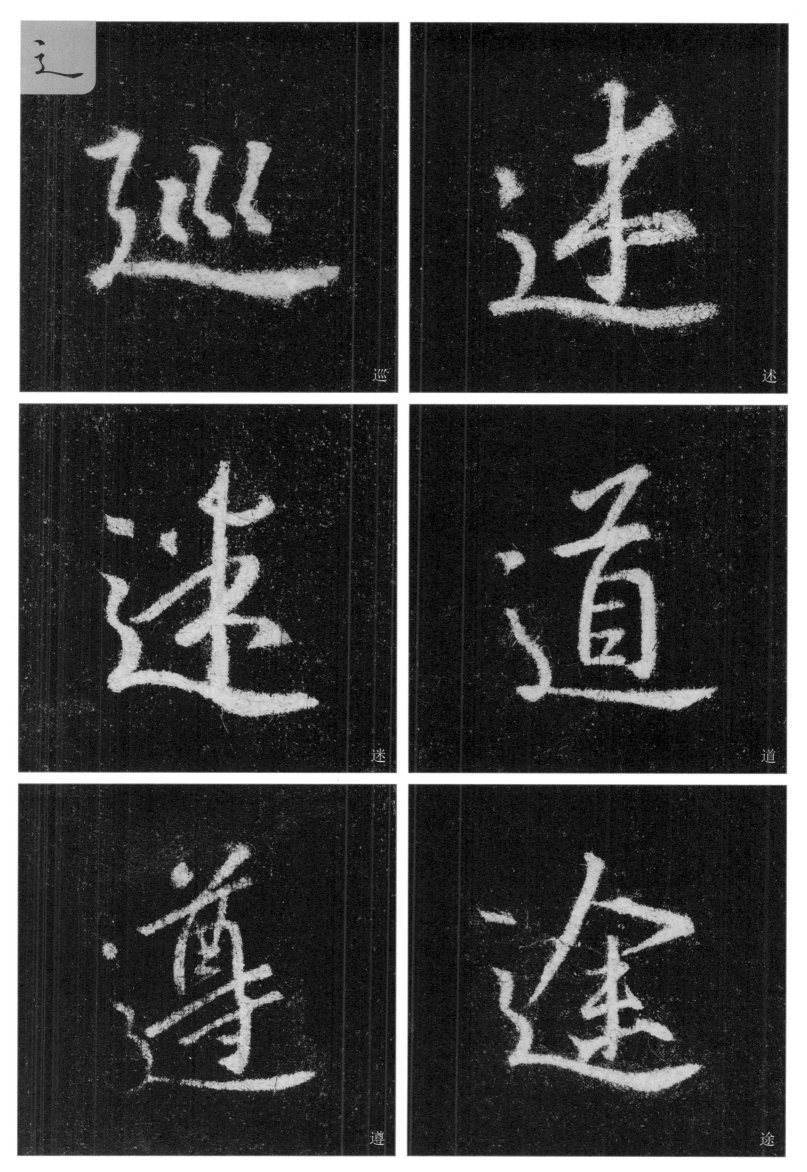

之

巡

述

迷

道

遵

途

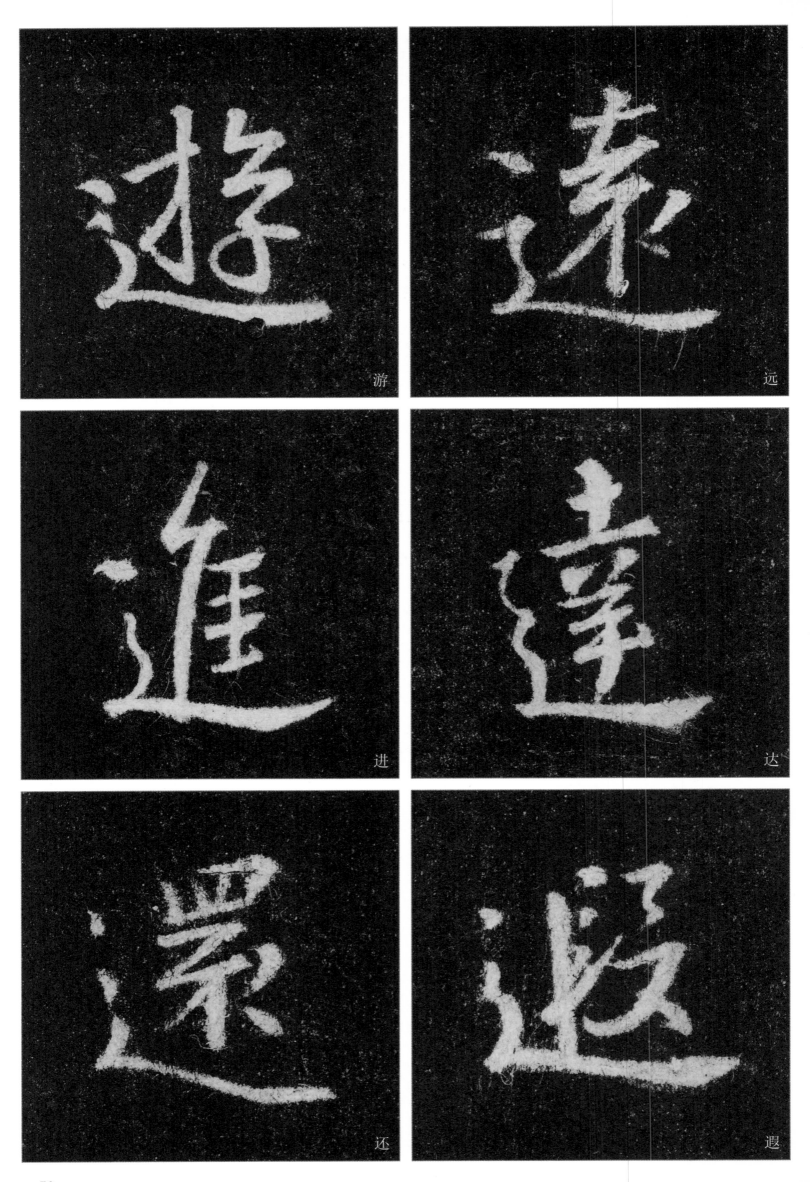

游

远

进

达

还

�

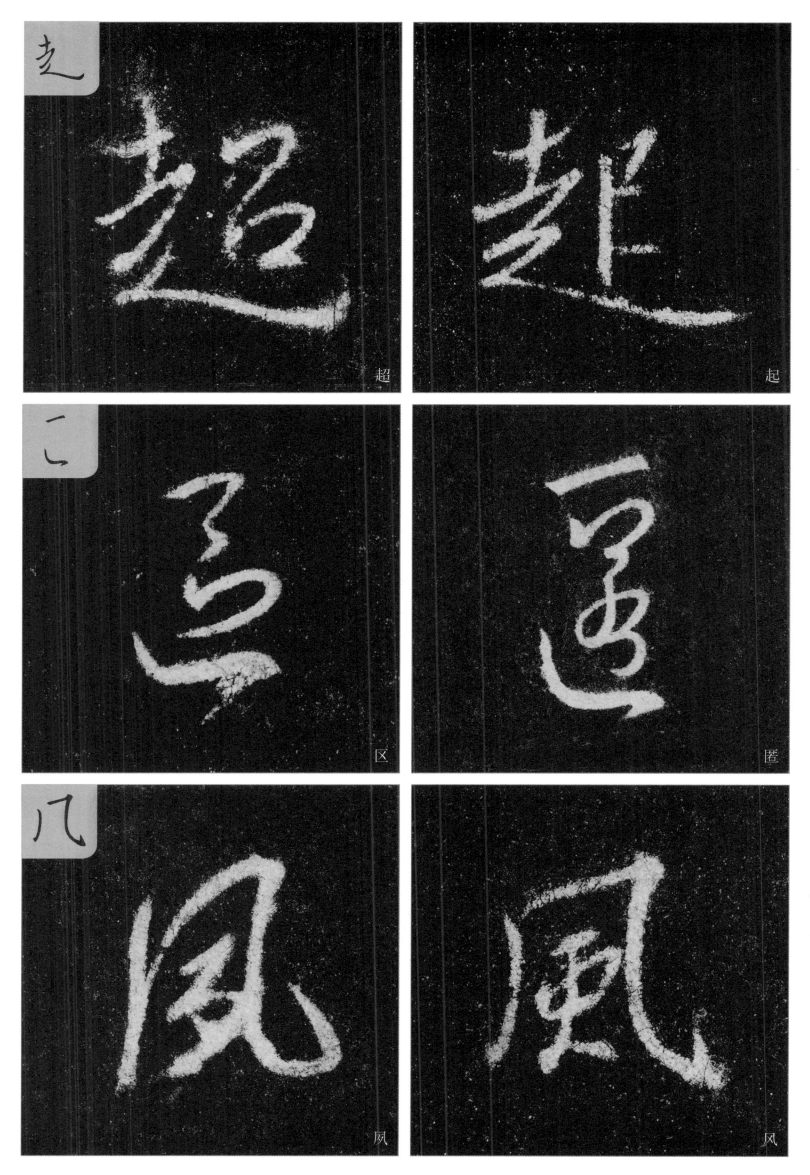

走

超

起

乙

区

匿

几

凤

风

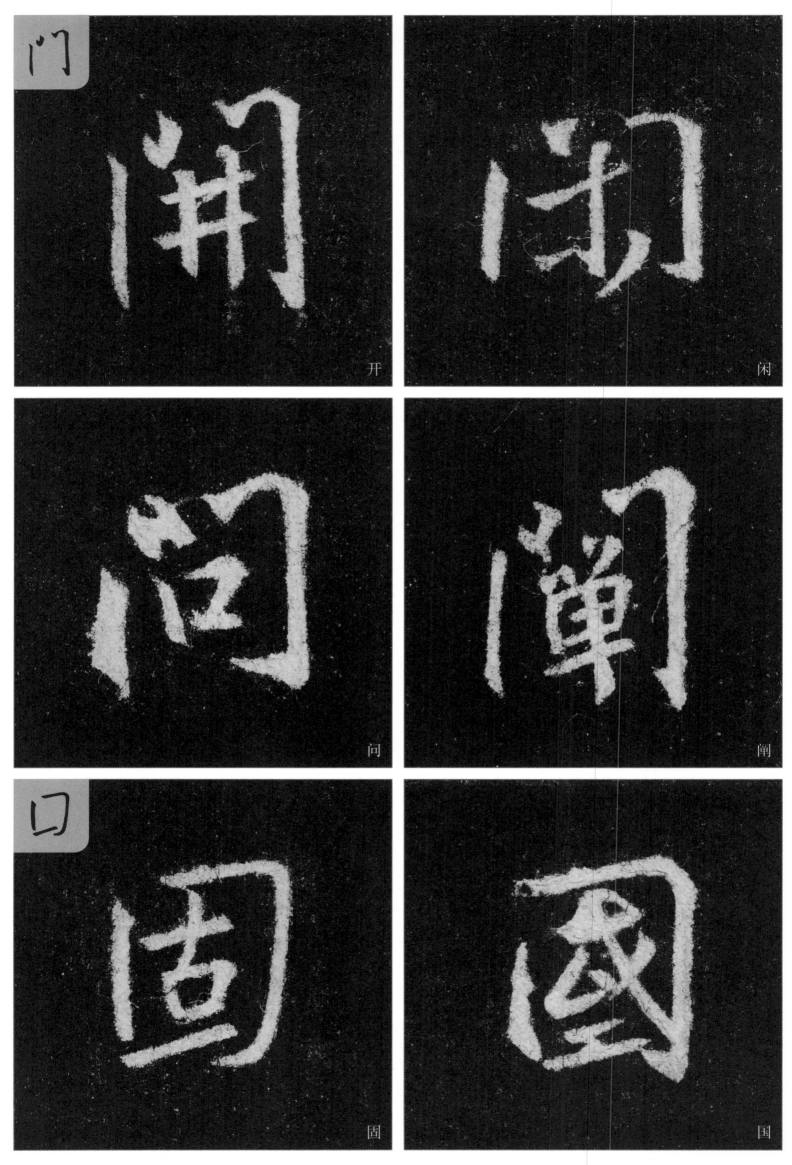

门

开

闲

问

阐

口

固

国

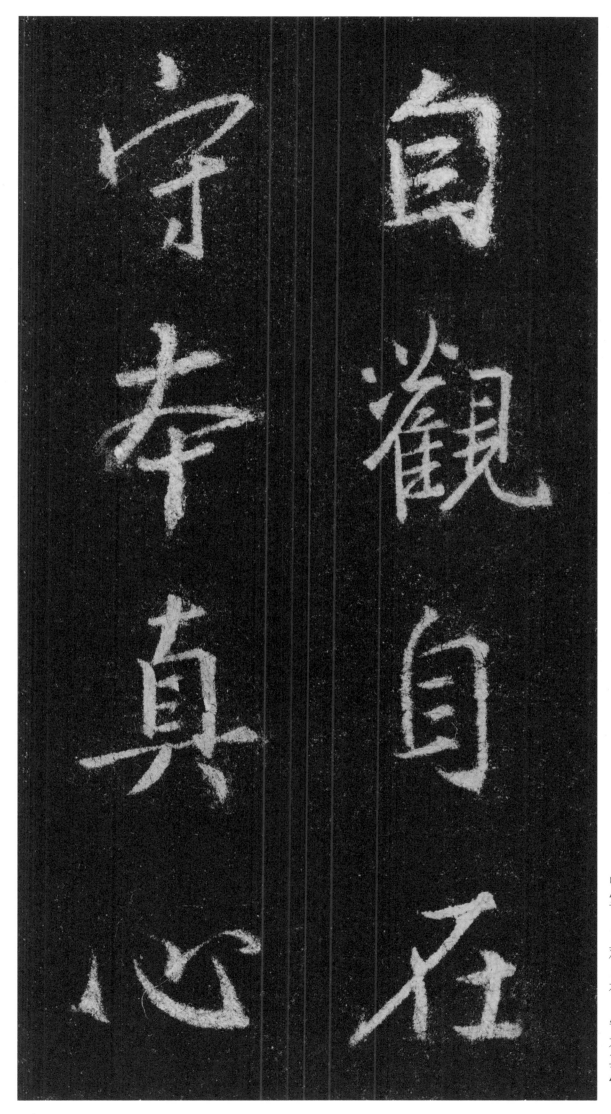

中堂：自观自在　守本真心

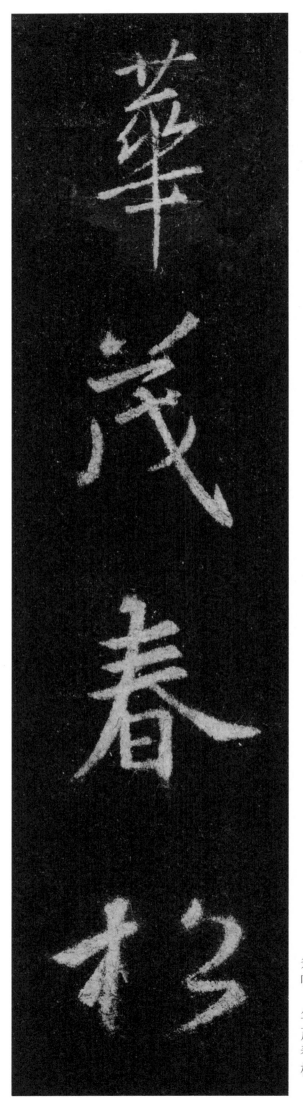

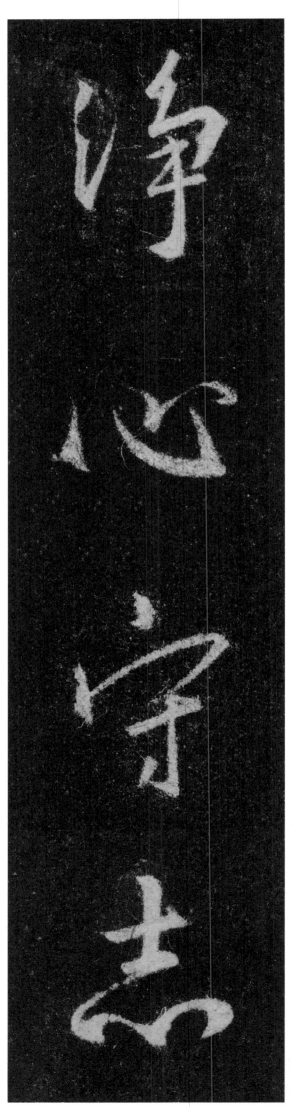

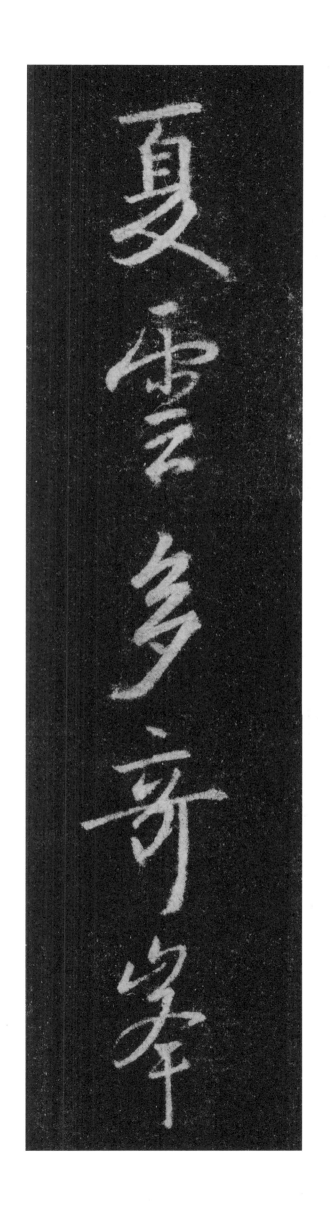

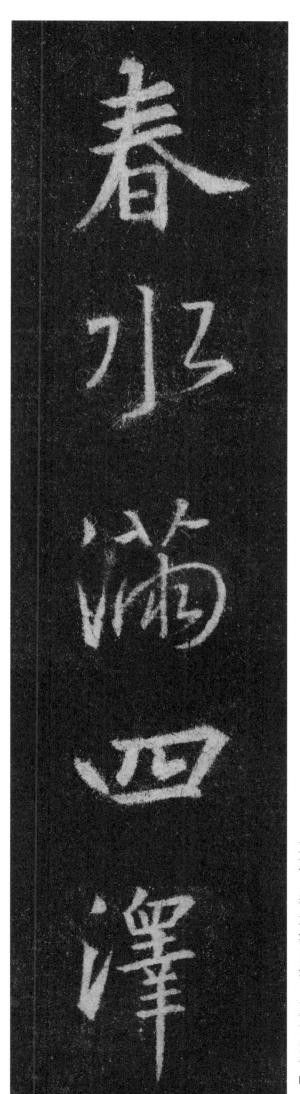

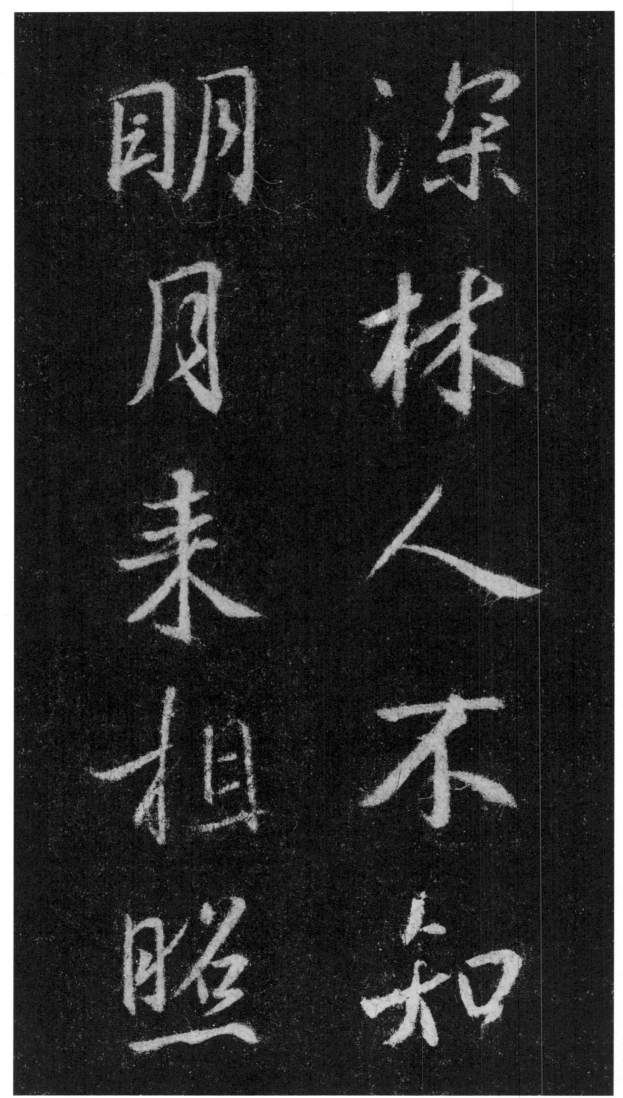

中堂：深林人不知　明月来相照